亲子心理画

情商+学能+素养的72个培优方案

童玉娟 著

清华大学出版社
北京

内容简介

绘画是人与生俱来的本能。家长及老师们在陪伴孩子进行绘画创作的过程中，可以通过画中的颜色、布局等了解孩子，聆听孩子述说故事，进而走入孩子的内心世界，引导孩子形成正向的思维，使他们学会观察，接受挫折，懂得体谅。

本书内容是针对 3～18 岁的孩子研发的，期待家长于日常生活中，运用艺术及绘画的方式陪伴孩子健康成长，促进孩子们在情商、学能、素养三方面能力的提升。

本书封面贴有清华大学出版社防伪标签，无标签者不得销售。
版权所有，侵权必究。举报：010-62782989，beiqinquan@tup.tsinghua.edu.cn。

图书在版编目（CIP）数据

亲子心理画：情商＋学能＋素养的 72 个培优方案 / 童玉娟著. —北京：清华大学出版社，2019（2025.6重印）
 ISBN 978-7-302-52458-8

Ⅰ．①亲…　Ⅱ．①童…　Ⅲ．①美术教育－家庭教育　Ⅳ．①J ②G78

中国版本图书馆 CIP 数据核字（2019）第 043576 号

责任编辑：杜春杰
封面设计：刘　超
版式设计：魏　远
责任校对：马子杰
责任印制：刘海龙

出版发行：清华大学出版社
　　网　　址：https://www.tup.com.cn, https://www.wqxuetang.com
　　地　　址：北京清华大学学研大厦 A 座　　邮　编：100084
　　社 总 机：010-83470000　　邮　购：010-62786544
　　投稿与读者服务：010-62776969, c-service@tup.tsinghua.edu.cn
　　质量反馈：010-62772015, zhiliang@tup.tsinghua.edu.cn
印 装 者：三河市君旺印务有限公司
经　　销：全国新华书店
开　　本：147mm×210mm　　印　张：8　　字　数：178 千字
版　　次：2019 年 5 月第 1 版　　印　次：2025 年 6 月第 8 次印刷
定　　价：49.80 元

产品编号：081167-01

序言一

　　玉娟老师早在就读研究所之前，就已具备相当丰富的实务与教学经验。她当过多年的幼儿园老师、幼儿园园长，自己开设经营过幼儿园，也长期受邀担任幼儿园的评鉴委员，甚至是各大幼儿教育培训机构的明星讲师。早在十几年前，玉娟老师就开始从台湾到大陆推广绘画疗育课程，她有着丰富的实务经验，又秉持着认真教学、不断反思与开发新课程的精神，目前已经是业界非常知名的绘画疗育课程导师，授课地点更是遍布各大城市。玉娟老师的课堂幽默风趣、深入浅出，具有举例丰富、重视实操等特色，深受学员的喜爱与肯定，不但桃李满天下，更是培养出了许许多多优秀的绘画疗育师！

　　玉娟老师的新书——《亲子心理画：情商＋学能＋素养的72个培优方案》，是集她40年儿童教育及绘画疗育教学实践的研究成果，是绘画疗育界的"宝典"。在这本书中，玉

娟老师毫无保留地分享了她多年来的教学课程方案，这种乐于奉献的精神令人敬佩。在本书中，玉娟老师不但深入浅出地介绍了如何通过绘画启蒙并激发孩子的自主成长，还进一步说明了绘画疗育如何优化儿童的教育与辅导工作。本书中的精华部分是3～18岁孩子的培优辅导方案，包括情商训练培优方案、学习能力培优方案及素质教养培优方案三大部分，而且每个方案均详细交代了辅导目标、所需准备的材料、所需时间、实施方法、指导语、注意事项、案例示范、对作品的分析与应用等内容，真的是一本非常棒的儿童绘画疗育实战手册。一般的家长及老师即使不具备充足的理论基础，也能在本书指导下，一步一步地进行绘画疗育的操作，进而提升孩子的情商、学习能力及人际交往能力。

再次恭喜玉娟老师，能够把自己40年来从事儿童教育及绘画疗育教学经验的实践研究成果撰写成书。本书是玉娟老师在专业路上的高峰成就，可以惠及无数家长和儿童教育工作者。本书是实操式的写法，更让我感受到玉娟老师无私奉献的精神与教育工作者那爱屋及乌、兼善天下的伟大情操。对于儿童教育工作者、心理咨询师、绘画疗育师来说，这绝对是一本不读会后悔的好书！

<p style="text-align:right">台湾师范大学咨商心理学博士

中国文化大学心理辅导学系副教授/研究生导师

台湾咨商心理学会理事

台湾心理治疗学会理事

台北市咨商心理学会前理长事/常务监事

黄政昌

2018年12月</p>

序 言 二

　　莫奈诺（Moneno）曾说："由于我们的文化中，孤立、非人性化与过度智慧化的现象不断地增加，因而我们更需要了解'影响自我'与'联系内在自我'之间的关系。"运用非语言的方式，如艺术、音乐、舞蹈、戏剧等，来协助人们的心理成长与疗育，是近年来的趋势。人们可以借此从一个新的观点或透过一个新的媒介，察觉并体会到来自内在的意义。

　　在艺术疗法领域中，童玉娟老师的绘画疗育是首屈一指的代表。童老师在绘画与艺术的表达历程中，提供给人们一种不依赖语言的沟通方式，来探索个人问题。

　　克诺夫（Knoff）和普鲁特（Prout）也曾表示过，艺术绘画疗育有以下几个特点。

　　（1）能够促进参与者与施测者之间的和睦关系，增加参与者的舒适感、信任与动机，是一种打破僵局的技巧。

　　（2）将参与者的反应引入与施测者一对一的半结构性的

互动关系。

（3）在孩子的人格发展过程中，作为研究其与同伴、家庭、学校或重要他人之间互动关系的一种技术。

（4）是一种结合临床优点、诊断指标的交谈技术，其在原本单纯以讨论为形式的辅导关系中，增加了绘画治疗的一连串过程，以刺激被治疗者产生改变的动力，达到更适用的心理学效果。

这些目标也在童老师多年的工作经历中展现无遗，甚至更精进。如今，童老师更是以其丰富的经验，使人们完整地了解到在儿童与青少年的成长过程中，心理健康问题是十分需要被重视的。

书中也根据不同年龄段给出了不同的方案与指导意见。相信本书是绝对不能错过的上品佳作！

<div style="text-align:right">
世界自然医学大学亚洲区教务长

蔡仲淮

2018 年 12 月
</div>

序言三

绘画就是最直观的艺术表达形式

童玉娟老师是中国台湾艺术与绘画疗育领域的领头人，也是第一个将艺术治疗引进亚洲的艺术治疗师，其在心理健康教育领域从业40年，一直想成为艺术治疗领域的"特蕾莎"。

什么样的沟通媒介对儿童更有吸引力？什么样的沟通媒介对亲子沟通更有效？怎样对儿童的情商、学能、素养进行培养更为适宜？这些是众多儿童咨询与辅导工作者、老师及家长在实践中常面对的困惑。针对这些问题，童玉娟老师融合40年儿童教育及绘画疗育教学经验的实践研究成果，在《亲子心理画：情商+学能+素养的72个培优方案》这本书中做了解答。在本书中，童玉娟老师总结和概括了她的绘画疗育实践方法，这套方法是在多年的课堂实验基础上的修正版，其最终版本包括适合3～18岁孩子的72个培优方案。

有了这套方法，家长及老师们在零基础的前提下也能对孩子进行辅导。

艺术是个人经验和自我外在的一种形式，是可视的思想和情感。绘画就是最直观的艺术表达形式，通过这种形式，我们可以读懂孩子内心的风景，体会孩子的情绪，理解孩子的行为，以更好地爱孩子，帮助孩子更好地自主启发无限潜能。在欧美各国、韩国、日本、中国等地，艺术及绘画治疗早已作为一种主流的心理健康辅导及治疗技术被广泛使用。现如今，社会压力大，小到3岁幼儿，大到成人，在情绪管理、人际交往、事业竞争等方面，常会因为处理不当而带来很多负面情绪和能量，长久累积容易导致心理问题。本书的72个培优辅导方案课程通俗易懂、方便操作，不但可以帮助致力于心理咨询行业的同人、中小学教师学习并掌握心理咨询专业技术，还可以帮助3～18岁孩子的家长学习并掌握一套系统而高效的亲子沟通方案和全方位的培优计划，从而更好地帮助孩子成长。

在绘画治疗的教学工作中，经常会遇到家长提出这样的问题：我们买一套颜料、画具让孩子自己画，自己玩，可以起到疗育的效果吗？其实这个问题背后涉及的是艺术疗法治愈因素的问题。如果买一套颜料、画具让孩子自己画，自己玩，那这个过程就只是绘画，而非绘画治疗。绘画治疗是在分析师所营造的"自由与安全的空间"中，把绘画运用于系列意象的创建。分析师与体验者的关系以及"自由与安全的空间"便是艺术疗法治愈的关键。那么应该如何营造这种艺术的分析氛围呢？童玉娟老师在本书每一个培优方案的设置中，都清晰地为我们呈现了"自由"与"安全"的和谐与

统一。

我从十几年前开始学习绘画治疗，其后一直进行绘画治疗的研究与实践，童玉娟老师的很多著作一直都是我学习中的重要参考资料。本书是童玉娟老师融合了几十年的教学与实践研究的成果，是精华，更是心理咨询行业的同人、中小学教师及家长们的福音！作为一名艺术疗法的学习者和实践者，我心怀感恩地记录下点滴阅读此书的感想，希望更多的读者能够在阅读此书过程中有所获益。

少年强则中国强，也祝愿更多的孩子能从本书中受益！

中山大学心理潜能开发研究所所长
广州力凡中心创始人兼首席咨询师
张缦莉
2018 年 12 月

自 序

让绘画走入孩子内心，使孩子自主启发无限潜能

常有人这样问我：童老师为什么从事艺术治疗呢？理由很简单，因为绘画是情绪与情感表达的方式之一，色彩选择呈现出孩子当时的心情与情感投射，借着色彩在画纸上的铺陈，孩子可以将情绪一点一滴地挥洒在画纸上。所以，绘画比语言、文本（口说语言或故事）更能精确地表达情绪与感受（王秀绒，2001），同时也是孩子情绪与压力等情感释放的渠道。绘画是一种不带威胁的表达方式，能将复杂的情感与情绪清楚地呈现出来。

我在实务工作中经常会遇到文本或口语表达能力（口说语言或故事）困难的孩子，如果强迫孩子用文本或口语表达，父母、老师和孩子都会产生挫败感。如果能以画画方式呈现，

除了可以增加孩子表达的意愿外,同时也能提升亲子之间的亲密度。绘画作品可以投射出孩子在意、挂心的事,因为绘画是心理投射工具,可以促使孩子自由联想,疏通想法和情绪,而且绘画有助于孩子将潜意识中的感觉、感受、心理问题表现出来(王秀绒,2002)。对孩子而言,有些事不适合用语言表达出来,透过绘画表达内心会比较有安全感,而且比较直观,不容易产生防御、抗拒或逃避行为。

画画可以激发孩子的创造力和独特性,进而使孩子产生自信心,并因此感到独立与自主。从幼儿园到小学、初中、高中,孩子的画画技能一直在被评比,过多负面的评价会扼杀孩子的创造、思考、觉察和表达能力,同时也会让孩子感到无力与挫败。所以,辅导课堂上,父母、老师若能营造出没有评分的情境,引导孩子天马行空地画,会使孩子们获得意想不到的惊人的创造力和乐趣,孩子也可以经由这个渠道发挥自己的想象力,重拾对画画的自信心与自主感。

绘画不但可以充实孩子的想象力、创造力,还能从小培养孩子的专注、耐挫、觉察、表达能力,这些能力是孩子在未来无论从事什么样的工作都需要具备的。中国的教育偏向应试,对读书、认字、计算与逻辑思考较为重视,而对创造、思考、觉察、表达、身体灵巧度等方面的培养却稍有欠缺,后者可以通过家庭教育进行补充。绘画还有助于孩子未来书写与学习能力的提升。从某种程度上来说,绘画是书写的前身,孩提时代父母如果多提供绘画的机会,孩子的手就会比较灵巧,以后写起字来也会较为轻松,也能写得更漂亮。绘画还能提升孩子对美的感受能力。孩子在绘画之前,需要

用眼睛观察，会去思考：如果想表达某一个主题，一定是因为它有某些吸引人的地方。看多了这些美丽的事物，孩子自然会培养出其对事物的美的感觉，同时也就培养出了具有高尚品格、素养的好国民。孩子长大之后，就会重视家庭教养，亲子之间有良性的互动与沟通，对国家、社会而言，必然有所贡献，孩子也能成为国家未来的主人翁。

孩子如果懂得欣赏美，生活就不会呆板、一成不变，情绪就会比较稳定，生活态度也会较为柔软稳定，做事也不会过于冲动。因此，笔者认为孩提时期的美感教育主要是为了追求一种心灵的改变，在父母、老师的共同努力培育下，培养出品格高尚、有素养的国民，而不是为了让孩子学好美术技巧或当画家。

那么，如何通过艺术疗育对孩子进行启发呢？培养孩子的觉察能力与感受力可以说是进入孩子内心世界的必要条件，孩子的感官从听觉、视觉、嗅觉、味觉到触觉被开启，就是感受力增强的开始。孩子接受各种不同的讯息，并开始有不同的情绪与情感反应，父母、老师这时候可引导孩子体会外在事物、生活环境的各种特色，使孩子对事物产生好奇心，这个过程也是在对孩子的观察力、思考力、觉察力，以及潜能进行开发。孩子借此可以获得掌控自己的发展与学习的能力，使自己独立于社会与家庭，从而获得独立与自主的满足感。此时父母、老师要适时放手，并专心聆听，努力去了解、欣赏孩子的观点。不要过于担心孩子会失败，要让孩子从失败中学习经验。

目 录

第一章 用绘画启蒙并激发孩子的自主成长 / 001

　　第一节　珍视孩子与生俱来的绘画能力　/ 002

　　第二节　了解孩子的启蒙与成长关键　/ 004

　　第三节　用绘画陪伴孩子的启蒙关键期　/ 007

　　第四节　激发孩子自主提升向上的驱动力　/ 008

第二章 绘画疗育是心理素质培优教育的辅导工作 / 011

　　第一节　参与孩子的心理素质提升计划　/ 012

　　第二节　绘画疗育辅导工作发挥跨界沟通的功能　/ 015

　　第三节　绘画疗育辅导师的任务及伦理守则　/ 016

　　第四节　启蒙并激发孩子自主成长的关键培优计划　/ 019

第三章 3～18岁孩子的培优辅导目标 / 021

　　第一节　情绪训练的主要关键发展及课程训练目标　/ 023

　　　　一、孩子各阶段主要关键发展　/ 023

二、课程训练目标 /028

三、课程训练指标 /028

第二节 学习能力的主要关键发展及训练目标 /029

一、主要关键发展 /029

二、课程训练目标 /033

三、学习能力课程学习指标 /035

第三节 素质教养的主要关键发展及训练目标 /039

一、品格发展各阶段主要关键发展 /039

二、课程训练目标 /040

三、素质教养课程学习指标 /041

第四章 3～18岁孩子的培优辅导方案 /045

第一节 绘画疗育培优方案操作方法 /045

一、创作阶段 /045

二、说故事阶段 /046

三、问话及反思引导阶段 /046

四、家庭作业阶段 /047

第二节 情商训练培优方案 /049

一、3～6岁幼儿辅导方案 /049

辅导案例 /049

方案1 心情故事 /052

方案2 生气汤 /054

方案3 难过的山 /056

方案4 情绪脸谱 /057

方案5 我好害怕 /059

方案6 我讨厌 /061

方案 7　爱心树　/063

方案 8　愿望树　/065

二、7～12 岁儿童辅导方案　/067

辅导案例　/067

方案 9　心情日记　/071

方案 10　生气　/073

方案 11　我好难过　/075

方案 12　噩梦 1　/077

方案 13　嫉妒　/079

方案 14　北风和太阳　/081

方案 15　洞里与洞外　/083

方案 16　实现愿望　/085

三、13～18 岁青少年辅导方案　/087

辅导案例　/087

方案 17　情绪日记画　/091

方案 18　我的失落感　/093

方案 19　麻烦与烦恼　/095

方案 20　悲伤的故事　/097

方案 21　门里门外　/099

方案 22　噩梦 2　/101

方案 23　动物与树　/103

方案 24　祈福树　/105

第三节　学习能力培优方案　/107

一、3～6 岁幼儿辅导方案　/107

辅导案例　/107

方案 25　好饿的毛毛虫　/114

 方案 26　静心曼陀罗 1　/116

 方案 27　我要去上学　/118

 方案 28　上街去买东西　/120

 方案 29　突破困难　/122

 方案 30　迷宫游戏　/124

 方案 31　最想做的 8 件事　/126

 方案 32　模仿秀　/128

二、7～12 岁儿童辅导方案　/130

　　辅导案例　/130

 方案 33　假日生活检讨　/134

 方案 34　静心曼陀罗 2　/136

 方案 35　金银岛之旅　/138

 方案 36　探索之旅　/140

 方案 37　突破困境 1　/142

 方案 38　偶像　/144

 方案 39　海洋世界　/146

 方案 40　愿望能量圈　/148

三、13～18 岁青少年辅导方案　/150

　　辅导案例　/150

 方案 41　未完成的事　/155

 方案 42　静心曼陀罗 3　/157

 方案 43　太极静心图　/159

 方案 44　成长绘本　/161

 方案 45　突破困境 2　/163

 方案 46　荒岛之旅　/165

 方案 47　奇迹　/167

方案 48　蜕变　/169

第四节　素质教育培优方案　/171

一、3～6 岁幼儿辅导方案　/171

辅导案例　/171

方案 49　我　/175

方案 50　动物一家亲　/176

方案 51　朱家的故事　/177

方案 52　好朋友　/179

方案 53　我是这样长大的 1　/181

方案 54　我就是想念你　/183

方案 55　我在工作　/185

方案 56　郊游　/187

二、7～12 岁儿童辅导方案　/189

辅导案例　/189

方案 57　我是谁　/192

方案 58　海底世界一家人　/193

方案 59　我的理想　/195

方案 60　我是这样长大的 2　/197

方案 61　成长的过程　/199

方案 62　我就是这样喜欢你　/201

方案 63　我爱做家务　/203

方案 64　大地游戏　/205

三、13～18 岁青少年辅导方案　/207

辅导案例　/207

方案 65　我是怎样的人　/210

方案 66　我们是一家人　/212

方案 67　生命中的贵人　/214

方案 68　生命的起源　/216

方案 69　家庭文化　/218

方案 70　生命有多长　/222

方案 71　我的成功记录本　/224

方案 72　梦想完成时　/226

后记　/228

参考文献　/234

用绘画启蒙并激发孩子的自主成长

在竞争环境下,教育重点常以知识的传授为主,家长及老师需要透过多样化的才艺学习、课外活动的参与等,来观察并寻找孩子的多元智能,同时对待孩子的天赋,要用不同的教养方式,强弱互补,协助孩子发展天赋。

从发展的角度来看,孩子对世界的观察、想象和感情等,通常通过绘画创作来表达。他们的绘画没有经过修饰,处于原始纯粹的发展阶段,也是天性流露的情感表达及倾诉情绪的方法之一。因此,孩子的艺术创作是表达思想、感情和情绪的语言,从孩子三岁起,家长及辅导老师们即可通过游戏、绘画、捏黏土、说故事等方式,来与孩子做互动沟通。

咨询师:童玉娟

情境一: 小学三年级的小佳在学校成绩很好,但喜欢赖床,上学天天迟到,妈妈快气死了,她说:"都三年级了,为什么还这么爱赖床,是故意的吗?"

情境二: 初中一年级的强强很喜欢上课后班,一周排满了作文、英文、历史、地理等课程,可是回家却不读书,也看不出对学习有什么热情。妈妈说:"不要参加了好不好?我们专心先把英文学好,妈妈又没有要求你什么都会。"可是强强还是每种课都想上。

在以上这两个情境中，我们发现：小佳再聪明，也会因为自控力不足难以遵守规则规范，所以每天都迟到挨罚；强强上课后班的目的，不是为了学习本身，而是为了结交不同的朋友，在"什么都想学"的背后，其实是人际交往需求的展现。

在多元发展的概念下，我们可以从更宽广的角度了解孩子。父母、老师通过正确认识孩子的绘画作品，从形式、表现特征、陈述分享等方面，判断每个孩子在不同智能上的强弱，从而在孩子遇到困难时，比较容易判断他是"不能"还是"不愿"，对孩子的表现也较能给予恰如其分的响应：对弱项不过度要求，也不拿孩子的弱项和别人的强项做比较；面对孩子的强项，可投注较多资源，将这项优势发展成孩子的"能力之岛"，让孩子从中找到学习的路径，得到信心。还要给予孩子热情的鼓励与正向的引导，帮助孩子从挫败、困境中恢复过来。家长、老师、辅导师在陪伴及教育孩子的过程中，要注意提升孩子的自我觉察力、专注力、创造力、思考力与耐挫力，使其产生向上的动力，这有助于其身心的健康发展，甚至能使其在未来工作上展现出创意和热情。

第一节　珍视孩子与生俱来的绘画能力

西方国家早已将绘画广泛应用在心理健康辅导技术中，美国艺术治疗协会对艺术治疗的定义是这样的：

艺术治疗提供非语言的表达与沟通机会，在艺术治疗领域中有两个主要取向：一，艺术创作即是治疗——透过创作

的过程,缓和情感上的冲突,提高当事人对事物的洞察力,达到情绪净化的效果;二,把艺术作品应用于心理状态的分析——对作品产生的一些联想,有助于个体维持个人内在和外在经验的和谐,使人格获得重整。

绘画属于艺术治疗中最重要的技术之一,可应用在3岁以上的人群中,包括幼儿、儿童、青少年、中年人及老年人,且能在各种场合中发挥效用,如学校、医院等。不同于传统的心理辅导方式,绘画艺术治疗以温和间接的非语言表达方式为主,鼓励孩子借助多种媒材表达自己,增加参与度。

孩子的绘画是本能,创造力是天生的,从一岁起,手能握笔就开始涂鸦。常有人错误地以为幼儿期就该开始教他们绘图,其实画画是孩子天生的能力,早期无须过度学习,只要鼓励,孩子就能发挥创造力,尽情挥洒创作。

孩子天生就喜欢绘画,色彩能为孩子带来情绪的安定感(童玉娟,2005)。有的家长认为孩子不爱画画是因为没有天分,其实不然。孩子的绘画行为实质上反映了其认知过程,如果大人对孩子的作品多给予肯定和赞美,孩子天生的创造力就能够发挥到极致;反之则可能会使孩子渐渐丧失创作的意愿,此时孩子的内心可能会受创,"创造力"也可能会因受到限制而无法茁壮成长。所以在孩子的成长过程中,家长和老师们应自控,不要对孩子的创作进行干涉、批评。要珍视孩子与生俱来的绘画创作能力。

画画是孩子表达自我的有效工具,是表达潜意识的直接工具,它是投射技术,能够反映孩子内在的、潜意识层面的信息。孩子对画画的防御心理较低,它所传递的信息量远比语言丰富,表现能力更强,而且在创作的过程中,孩子可以

进一步厘清自己的思考与想法，把无形的东西转化为有形的，把抽象的事物具体化、明确化。画画会显现出孩子的无意识心理，是孩子内心世界外在化的呈现，包括人格、心理状态、情结、阴影、面具、人际关系、自我评价、心理成长过程等心理内容。

第二节　了解孩子的启蒙与成长关键

在过去，父母及老师们教育孩子的经验非常老到，可是现在世界变化那么快，新科技、新产品、新术语、新信息层出不穷，年纪和经验的"厉害"常不管用。面对孩子能力比你强，而传统权威又被冲击的现状，父母及老师们必须以自信、明理和情感赢得孩子的尊重，首先了解孩子的启蒙与成长关键，学会引导孩子寻找解决问题的方法，从而更好地陪伴孩子度过成长中的每一个"关键期"。

有些家庭遇到过这样的情况：从小父母不在孩子身边，在孩子长大后，他们和父母之间总是隔着一段"距离"。而也有一些家庭，孩子明明是自己养大的，亲子关系却突然变得陌生可怕，父母发现孩子失控时，爱无用、恨不行、说不听……当他们无奈地说起孩子的问题时，往往分析出来的答案只有一句话——因为他们错过了孩子心理教育成长的关键期。我们必须先了解孩子的发展过程，并针对不同时期的孩子给予适当的推力，才能成为孩子成长的"帮助者或推手"。

罗恩菲德（Viktor Lowenfeld）教授采用了心理学家埃里克森（Erik H. Erikson）的社会心理发展观点，将孩子绘画的

发展阶段分为 6 个时期：涂鸦期、前图示期、图示期、写实萌芽期或群党期、写实时期、决定期。

2～4 岁是涂鸦期，孩子涂鸦是视觉经验和身体、手指肌肉动作协调的产品，是本能的表现。罗恩菲德教授认为孩子刚开始涂鸦是无意识的反射动作，无创作的意图。3～4 岁的孩子，从单纯涂鸦的动作转为具有想象思考的涂鸦，会赋予涂鸦意义，但形象仍难以辨识，同时会发现图与背景的关系，但仍未能表现空间；会为涂鸦命名或用不同色彩来区别不同意义的涂鸦。

4～7 岁是前图示期，孩子与环境的接触面逐渐扩大，对世界的探索意图大于对自身身体的操控，孩子开始有意识地做具象表现，能发现现实、思想与画画之间的关系，因不断地接触新概念，所以常常会改变符号或形象。假如这个阶段的孩子仍然停留在涂鸦期，即使是有秩序的涂鸦状态，或显示其认知发展未达到本时期孩子所能画出的人或房子的象征图像，这种迹象表示孩子可能有发展迟缓或某些知觉、情绪和生理的问题，应进一步加以诊断测评。此时期孩子的画画特征是：人物画以蝌蚪人、棒棒人为主；无空间秩序的表现，物体星罗棋布，色彩与画面中形象的关系由自己的喜好来决定。

7～9 岁是图示期，孩子会发展出其本身固定的画画符号（陆雅青，2005；童玉娟，2005）。孩子所用的图示选择外在人事物的形状、样态等来作为创作的表征，代表孩子对视觉对象的明确概念，也是象征性的图形。若无特别的经验或刺激，此图示将会不断地出现 2～3 年。此时期孩子画画的发展特征是有明确的人物概念，经常出现人物图示。若要强调某特殊经验或特征时会以夸张、变形重要的部分或省略不必

要的部分而与原图示不同。空间表现呈多样化趋势。

9～11岁是写实萌芽期或群党期，是孩子在画画发展方面具有戏剧化发展的阶段，也是伙伴意识萌发的时期（陆雅青，1993），开始出现与外在视觉对象有关联的表现。对环境与视觉对象有较多知觉，在绘画表现上尝试呈现其视觉上的真实性，也有强调非现实想象的倾向，会注意到物体之间的比例问题，也渐渐具有抽象思考能力。此时期孩子画画的发展特征在人物部分，图标消失，而以写实的线条代替；会强调衣服与性别的不同特征，描绘出更多的细节如衣服的褶子。群党期的孩子特别容易改变自己以前所惯用的色彩样式，也较愿意接受新的感情刺激。

11～13岁是写实时期，这个阶段的孩子能做抽象性的思考，对自己的作品产生了批评意识。由于批判性自决能力增强，虽想如实表现，但未能充分做写实的表现，而逐渐出现眼高手低的情形。孩子开始重视结果而非创作的过程。依据孩子知觉反应的不同，在画画表现上出现视觉型与触觉型：前者注重视觉刺激，关心色彩、光影的变化及透视的空间；后者则强调主观经验、情绪特性或身体感觉的表现，有如表现主义者。但并非就可以此将儿童画的特性一分为二，大部分孩子的画仍介于两者之间，而表现较倾向视觉型或触觉型作画。

13～17岁是决定期，此时期孩子已成长为青少年，须面临身体、心智与情绪等方面的巨大变化，罗恩菲德教授称此时期是青少年创作活动的危机时期。此时期的青少年已能做有意识的表现，对自己的作品持续增加批判意识。创造性表现遇到瓶颈，很多儿童甚至会失去绘画的兴趣。

第三节　用绘画陪伴孩子的启蒙关键期

在孩子的成长过程中，艺术启蒙的关键人物是父母或老师。当孩子开心地画画，并不停地将各种颜色涂抹在画纸上时，父母及老师们关注的是完成度、相似度或真实度，孩子却享受着创作的过程，即使色彩看来又脏又乱。双方有着截然不同的心情。此时父母及老师们须了解这是孩子的阶段性的发展现象，要尊重孩子是独立的个体，只有与其建立和谐的互动关系，孩子才能自主、自信地发挥潜能。

常有家长这样问我："老师，要用什么方法才能了解我的孩子？到底他在想些什么？"又或者问："绘画疗育有测评工具吗？有量表可以衡量孩子的进步吗？"

在此要提醒各位父母及老师们，所有测验都是为了帮助"聚焦"，找到方向与方法，因此千万别让测验将你与孩子"标签"在某些个性、情绪、智能里，而是期待以此为起点，帮助彼此进行一场自我探索、正向成长的旅程，并期望能达成最终目的：丢掉标签，使每个孩子展现独一无二的自主动力。

透过绘画作品与孩子进行沟通，不难察觉孩子们的内心世界，此时师长们要适时给予孩子辅导，让孩子知道画画能表达自己的感受，让孩子平衡内心的情绪。同时若能因势利导，将更有助于孩子的心理健康与群我关系的建立。绘画治疗具有灵活多面性，它为孩子提供了特有的表达可能，它适合不同年龄、不同个性的对象，可以在不同地点实施。绘画治疗可以打破语言的局限，直接用图像和意向建立联系，有

利于搜集孩子的真实信息，能有效地解决孩子的心理问题。其实，生活中孩子常常无法用语言表达自己真实的感受，如果父母或老师能够学会通过绘画的形式，对绘画本身的图像进行解读，通过提问的方式和孩子进行互动沟通，不但可以让孩子释放其情绪，更有助于增进亲子关系。久而久之，孩子便会降低心理防御，更容易接受父母或老师的教诲，如此便能激发孩子自主提升向上的驱动力。

第四节　激发孩子自主提升向上的驱动力

许多研究报告指出，天才的共同特征是"创造力"。创造力需要左右脑并用，也就是除了要涉猎知识，还要有创新求变的思考力，两者都非常重要。因此，孩子不需要变成擅长记忆的背诵高手，而是应该随时保有好奇心与探索动力、勇于尝试创新的想法，习惯多元思考。

孩子的学习动力从哪里来？一种看法是以孩子的兴趣为导向，喜欢什么就做什么，这种学习动力被称为兴趣驱动力，兴趣驱动力以快乐为原则；另一种看法是孩子应该承担责任，应该做什么就做什么，这种学习动力被称为责任驱动力，责任驱动力以道德约束为原则。做与不做，或者做得好与不好，与社会评价紧密相连。

那么，这两种驱动力是怎么产生的？它们分别怎么推动孩子的学习？

首先要训练被动的责任驱动。孩子年幼时无生活经验、无知识、无所谓感兴趣与否，大多时候是跟着周围人行动，尤

其以模仿父母、老师的行为为主。此时父母及老师们会根据自己的生活经验、意志,要求孩子做这做那,除了学校的学科学习之外,可能还会根据自己的判断,给孩子布置许多兴趣任务,如弹钢琴、学绘画、学英文、学奥数等。此时孩子处于被支配的地位,对其来说,这是必须完成的任务。这时,他们处于被动的责任驱动状态下,在父母及老师们的威逼利诱下,亦步亦趋地向前走,因此完成任务的积极性并不高,得过且过。

如果师长能够使用合适的方法,在孩子取得进步的时候及时给予积极的肯定和鼓励,那么就能激发孩子的积极性,使他们愿意主动地去完成父母及老师们布置的任务,以期得到更大的鼓励。渐渐地,孩子就会从被要求去做某些事转变成自觉主动地去做。此时,孩子就能改变被动责任驱动的状态,进入主动的状态。

其次要"栽培"主动责任驱动力。父母及老师们应逐渐把外在的要求转化为孩子自身的要求。一旦孩子意识到这个任务完全是为了自己,那么将更加自觉。父母及老师们要有耐心,并及时地与孩子分享自己的生活经验,告诉孩子自己做学生时也曾经考试失败,说说工作的艰辛,聊聊做大人的不易,笑谈创业的惊心动魄。如此孩子们就会感受到,学习状态的高低起伏、一时的不快乐,其实是生活的常态,从而使孩子心情愉快,学习效率提高,不仅想做,而且能愉快地做。渐渐地,就会进入兴趣驱动状态。

由于心情愉快,学习效率提高,孩子仿佛具有比别人更多的时间,学习过程变成了挑战和享受胜利的过程,学习行为已经不再是完成任务,而成了生活中很自然的一部分。这些孩子会告诉别人:自己喜欢学习,自己的兴趣就是学习。不仅如此,孩子的兴趣会从学科学习慢慢扩展到生活的其他

领域。在责任驱动阶段获得的学习能力和自信心使得孩子在学习其他内容时也能从容不迫。孩子因此处在高度自觉和自律的生活状态中，根本不需要父母在旁催促。这时他们会给自己制定更高的目标，给自己布置更多的任务，进入更高一层的责任驱动状态，完全处在乐而忘我的境地。这时孩子的状态会处在全新的责任驱动与兴趣驱动的交替之中。此时，孩子会非常骄傲地告诉父母：自己正在从事自己最感兴趣的事业。

画画的目的主要是激发孩子的兴趣，为培养孩子的创造性思维提供条件。如果要培养孩子的创造力，父母及老师们在组织绘画活动时，应选择孩子感兴趣的题材，如此活动就成功了一半。因为孩子感兴趣的画画题材不仅能激发孩子的创作热情，使其积极投入画画活动中，充分展示其创造力，使画画活动成为孩子表现、表达和展示自我的形式，而且发生在孩子身边的事情会在他们头脑中留下深刻的印象，能引起其联想，并能激发其表现欲望。越是孩子熟悉的事物，越能引起孩子们的浓厚兴趣，这种兴趣会使孩子们自觉地将事物变成自己的表现对象。

所以，在教学中，师长若能利用表扬、赞美的方式鼓励孩子，对孩子的画画活动给予积极评价，将更有助于提高孩子学习的自信心，激发孩子的兴趣。老师鼓励孩子时应该注重鼓励的指向性。例如，老师可以说："瞧，冰冰的小鱼多别致啊！是不同形状组成的小鱼，大家还见过哪些形状呢？这些形状是不是也能变出小鱼来呢？"这样孩子就能打消顾虑，以创新想法用各种图形组成小鱼。创造力对于人类来说是一种不可或缺的能力，创造力的枯萎意味着自发性、自主性，甚至是自制力的衰退。而孩子在小时候的画画活动，正是培养个人创造力最重要的方式。

绘画疗育是心理素质培优教育的辅导工作

培养孩子们成为积极向上、主动学习、懂沟通、讲道理、能思考、会合作、有信心、能包容的"未来主人翁",是每位父母及老师们的愿望。绘画疗育的辅导工作,主要就在于促进孩子个人的发展,使其心理向社会化成熟性的方向成长。

绘画创作过程能够帮助孩子释放出心中潜藏和期待的情感,所以孩子可以在其生命的画布上,运用丰富、富有创造力的色彩,自信、勇敢地表达其情感与情绪。这对孩子而言是一种挑战与引导。因此,孩子所表现的独特、唯一的创作值得被珍视与鼓励,同时在孩子创作的过程中,自发性的表达、独立性的思考与创作,以及孩子尝试性的冒险,都值得给予刺激与加强。无论孩子画得多么不合逻辑,甚至毫无美感,对孩子而言,他们已经运用了自己的心理语言来说明自己内心的感受与情绪,所以父母与老师要做的是尝试去倾听与接受孩子的心理语言所传达的信息,发掘孩子的心理需求。

本书着重于孩子的心理素质培优教育,其辅导重点在于情商管理、学习能力与素质教养三方面,简单说明如下。

情商管理(Emotional Quotient Management)即个人能了解自我情绪,认识他人情绪,通过情绪的控制、调节和转移,

解决人与人之间的问题，亦即了解他人的感受和动机，接着创造出共赢的局面。

学习能力（Learning Ability）即个人在环境和教育的影响下形成的学习方法与技巧，学习能力直接决定了个人在进行学习活动时的成效及成功概率。学习能力包含专注力、耐挫力、觉察力、创造力、思考力、表达力六种能力，是所有能力的基础。

素质教养分为两层含义——素质与教养：素质是个人在社会生活中思想与行为的具体表现，包括个性（性格）、情绪、意志、认知能力等；教养的本质是对人的关怀，是对事物的洞察能力，管理能力，智商、情商层次的高低以及职业技能所达级别的综合体现。

家长和老师们可通过本书与孩子们互动学习。在学习过程中，要秉持以人为本、关怀、尊重、专业的理念，营造与孩子的良性互动氛围，搭建畅通的沟通桥梁，与孩子们充分建立起信赖关系，辅导孩子们使其能做明智的抉择，并适应这种方式，达到解决问题的目的。这样才能让孩子们都能健康快乐地学习与成长。

第一节　参与孩子的心理素质提升计划

现代家庭多以独生子女为主，孩子拥有父母及家人给予的丰厚的爱与关注，这些爱与关注有时容易转换为心理压力与负担。如果孩子的物质与情感拥有量过剩，而精神层面却没有均衡发展，就容易造成"营养不良"，使其心理发展失

衡。良好的心理素质对孩子的德、智、体、群、美等发展具有积极的促进作用，同时也是孩子成功的关键。良好的心理素质包含稳定乐观的情绪、积极健康的情感、健全发展的个性、正向的社会适应能力、坚强的意志、很好的耐挫能力，能与周围的人建立并保持良好的人际关系，且能实事求是地进行自我评价，并保持适度的自尊与自信。建议家长和老师们从以下方面培养孩子的心理素质，帮助他们提升控制思考、行为和情绪的能力。

1. 培养孩子的自主性

首先父母要有意识地改变观念，不溺爱、迁就孩子，给孩子提供更多自我锻炼、自我学习的机会，减少他对父母的依赖，从小培养他独立生活的能力，提高他对社会生活的适应能力；其次父母要树立正确的教养观，应采取民主的态度，给予孩子自主权，倾听孩子的观点和想法，让孩子在家庭决策中起到一定的作用，并让孩子对自己的行为和选择负起责任。如此将有助于孩子自主、独立地发展。

2. 培养孩子的抗挫折能力

有必要对孩子进行恰当的抗挫折教育，培养他们在遇到挫折时不低头的坚强意志。在家长及老师们所营造的轻松与温暖的氛围中，允许孩子有自己的想法、自己喜欢的生活模式，使他们养成客观、宽容、忍耐及平和的心态。如此，孩子才能在遇到挫折时泰然处之，并保持乐观与自信。

3. 培养孩子的竞争能力

应从小对孩子进行平等竞争意识的教育，以培养其自强

不息的精神，使他们能以平常心看待成败，胜不骄、败不馁。同时，要尽可能创造机会，让孩子参与各种不同的竞争，并在过程中多注意引导孩子争取机会去表现自己。

4. 培养孩子的社交能力

人际交往是人与人之间相互联系的最基本方式。未来社会的许多工作都需要人们通过互相合作去完成，这就要求孩子们必须从小学会与他人交往并能和睦相处，适应协作的方式。师长们可以引导孩子在与别人交往过程中学会表达自己的意见，并正确处理交往过程中所出现的各种矛盾，让孩子在不断的协作中掌握与他人互动沟通的正确方法。

5. 培养孩子的自我价值观

师长们要利用各种机会帮助孩子获得可掌握的能力。家长及老师们对于孩子的期望必须是合理可行的，切忌因期望太高导致其做不到而产生挫败感。父母所提出的要求必须是孩子经过努力所能达到的。要让孩子学会自己面对问题、处理问题、接纳自我。可设计一些能促使孩子成功的情境，并耐心地等待孩子独自去参与其力所能及的活动，父母切不可加以干涉或包办代替，以免剥夺孩子获得成功的经验，使其体验不到成功的满足感。父母对于孩子的言行必须给予适当的评价，及时肯定孩子的优点与长处，以积极正面的态度去接纳孩子的各种表现；不要给孩子负面评价，因为成人的评价会在很大程度上影响孩子的自我评价。因此，父母要教孩子正确地进行自我评价，让孩子了解自己的长处与不足，并调整不足之处以获得改进。

第二节 绘画疗育辅导工作发挥跨界沟通的功能

辅导是跨界沟通，包含家长、老师、孩子的跨界交流，包含教学、辅导、训育的三界整合，三者交互作用，整合发展。为顺利开展孩子的辅导工作，校内必须整合教师、辅导师、训育人员这三方面力量，校外必须结合小区整体的辅导资源，只有这样才能达成心理健康方法的全面推广及心理问题预防工作的正常运转。本着发展重于预防、预防重于治疗的教育理念，配合学校行政组织进行弹性调整，激励教师全面参与孩子的辅导工作，并结合小区资源，构建学校辅导网络，为孩子规划一个更绵密周延的辅导服务工作（廖凤池、王文秀、田秀兰，1998）。跨界沟通最好的结果是双赢，其目标是：通过家长及老师的努力，共同把孩子培养成国家的栋梁。

3～18岁是孩子人生发展中极其重要的阶段，孩子需要面对快速变迁的社会环境所衍生出的各种复杂的问题，这些问题仅从单向思考切入或掌握单一领域专业知识不能获得解决，需要跨界的沟通与合作。因此，世界先进国家早已开始重视教、辅、训的三合一跨界沟通，该方式已逐渐成为教育革新发展趋势及国际潮流。

在孩子尚未发展出完整的表达能力前，家长及老师们可通过其创作内容从线条、造型、颜色等方面一探其内心世界，掌握其需求，再辅以问答，同时通过画画与孩子建立关系，适时地从教育、辅导、训育三合一的心理健康的推广及心理

问题预防工作上着力，帮助孩子健康快乐地成长。如此就能使孩子从小学会调节情绪与压力，让他们在愉快的状态下产生乐于学习、爱学习的动机，并提升他们的自信心，使他们能正确认识自我。这有助于孩子在成长过程中找到人生的发展方向，自主地做出职业选择与生涯规划。

第三节 绘画疗育辅导师的任务及伦理守则

绘画疗育辅导师在疗育中要做些什么？怎么做？建立良好的信任关系是疗育的第一步，也是疗育自始至终须秉持的信念。辅导师看到、感受到的不应只是孩子可观察到的言行举止，还要擅长用心理学相关理论和经验，去诠释眼前的现象，了解孩子创作的历程和作品可能传递出的信息。辅导师在疗育中的陪伴可以是技术面和情感面的，除了提供可选择的媒材和必要的疗育技巧协助之外（如澄清技术、同理心等），偶尔辅导师会应疗育的需求来参与创作，譬如对非志愿型、极度抗拒、不合作或唱反调的孩子，辅导师会征求其同意为其速写或素描。即便此类孩子的回答通常是"随便""不知道"，辅导师也会因此而有机会名正言顺地观察孩子，并在画中传递出对其当下存在的感受，孩子多半也会因好奇而开始与辅导师建立联系。辅导师在适当的时候通过创作来响应孩子，或以与孩子共同创作的方式来觉察、见证特定的历程，创作会表达、传递潜藏的信息，辅导师的创作能否确切反映孩子当下的状态，则主要看辅导师个人修业和修身的程度。有些孩子可能因辅导师画得太好而不敢创作，因此，辅导师在疗育中

的首要任务是用恰当的技巧鼓励孩子创作表达，非必要情况，不轻易创作（江学滢，译，2004；陆雅青，2010）。

针对师长们的辅导工作，以下从目标、任务、应用范围三方面进行简单介绍。

1. 辅导工作的目标

辅导工作的积极目标在于运用专业的辅导技能帮助孩子了解自我、进行自我管理，并积极发展自我，以达人生价值的自我实现；消极目标在于帮助孩子解决发展、学习中的各种问题，协助孩子克服困难，并培养个人解决问题的能力。

2. 辅导工作的任务

（1）起到预防作用。让孩子从小学会正确调节情绪与压力，在愉快状态下产生乐于学习的动机，掌握提升自信心、探索自我、认识自我的途径。这有助于孩子在成长中找到人生发展方向，自主地做出生涯规划。

（2）发挥"修正行为"的功能。当孩子出现小的行为偏差时，辅导师能及时地陪伴孩子，并引导父母帮助孩子进行行为矫正。孩子的教育必须从大处着眼、小处着手，避免因忽视小问题而对孩子产生影响。

（3）起到"提醒"与"转介"的作用。当我们发现某孩子疑似产生了较严重的心理问题，辅导师评估后无法解决时，应该在第一时间通知父母，转介孩子到专业心理咨询机构，了解问题并寻求帮助。

3. 辅导工作的应用范围

辅导工作的应用范围包括3～18岁孩子需要面对及解决

的各项问题，具体如下。

（1）个人方面。自我了解不够、自卑、自傲、缺乏信心、思想偏激、悲观、个人中心主义、不良生活习惯、暴力倾向、顺手牵羊（偷窃）等。

（2）学校方面。学习意愿低、注意力不集中、兴趣与就读科目不相符、对教师管教有意见等。

（3）家庭方面。不认同父母管教态度、父母情感不和或离异、父母偏心等。

（4）社交方面。结交不当朋友、交异性朋友吃亏上当、早恋等。

（5）人际关系方面。不知如何与人相处、礼仪欠周到、行为举止常惹人嫌或触犯校规等。

（6）生涯规划方面。对未来的生涯、就读科系选择上没有想法，对于实现个人理想没有目标及方向。

（7）学习方面。不了解自己的学习专长、才能、嗜好等，在学习过程中多听从他人意见，对于如何建立学习档案以呈现个人特色作为未来学习的参考没有概念。

身为父母及老师，我们不仅希望孩子好，更希望孩子学会自主，变得更好！我们期待绘画疗育辅导师能发挥角色功能，帮助孩子认同自己、爱自己，产生自信心，学会为自己的梦想而努力，使自己变得品格高尚且有素养；我们也希望孩子长大后能以正面的教养方法，让自己子女的人生能够正向发展；我们更希望在这样的氛围下，人与人之间的关系良好，社会因此更加和谐，国家因此更加安康。

第四节　启蒙并激发孩子自主成长的关键培优计划

把握孩子的人生发展黄金期,透过情商管理、学习能力、素质教养三方面的培优计划,将学校教育、家庭教育、心理卫生教育合为一体,激发孩子们的学习兴趣与潜能,轻松愉快地为他们奠定扎实的、有助于在未来社会发光发热的能力。

具体的培优计划包括以下内容。

1. 情商管理方面

情商管理方面培优的关键在于帮助孩子学习情绪与压力的管控与调节。

(1) 学习接纳自己的情绪,并以正向态度面对困境。

(2) 进行压力调节与管控训练,以保证孩子身心能健康发展。

(3) 进行情商管理与控制训练,以帮助孩子身心向正向发展。

(4) 鼓励孩子表现正向情绪,并接纳其流露的负向情绪。

(5) 调整焦虑、抑郁的心理,以杜绝自杀现象的发生。

2. 学习能力方面

(1) 训练孩子的专注力,以使学习能力获得提升。

(2) 提升孩子的耐挫力,以建立其挫折忍受度并锻炼其解决问题的能力。

(3) 对孩子的学习能力进行探讨,并进行心理疗育,以使孩子建立自信心。

（4）进行耐挫力探索与疗育技术学习，让孩子能以言语或肢体表达自己的需求。

（5）帮助孩子提升主动学习能力，让学习变得更轻松有趣。

（6）对孩子进行心理治疗，让孩子察觉自己与他人内在想法的不同，同时学会面对困境、处理问题、接纳自我，进而使其克服挫败感，建立自信心。

3. 素质教养方面

（1）对孩子进行自我概念、自我认同的探索与疗育，以激发孩子发现自己的兴趣，认可自己的能力。

（2）帮助孩子建立自信心与自尊感。

（3）帮助孩子建立秩序感与规则，启发孩子感知生活环境中事物的规律性及其发展。

（4）帮助孩子提升素养与品格。

（5）对孩子进行品格教育与素质教育，培养孩子建立同理心与合作的态度。

（6）偏差行为的探讨与辅导，培养孩子养成良好的生活习惯。

（7）进行人格违常行为的心理疗育，以避免孩子出现人格违常行为。

（8）进行家人关系与亲子互动沟通问题的探讨，让孩子体会、感知"家"的重要。

（9）进行亲子教育的培训，以增进亲子关系。

（10）进行家庭教育的培训，以增进亲子之间的良性互动与沟通。

（11）完善家庭的教养方式，并使之保持正向发展，帮助孩子学习沟通技能。

（12）人际互动与沟通能力的建立，培养孩子的合群习性。

（13）建立亲师、师生关系，增进相互之间的沟通。

3~18岁孩子的培优辅导目标

孩子的画应该如何看？怎样引导？要不要让孩子去上绘画培训班？如何通过画画培养孩子的创造力和想象力？我们把绘画当成一种沟通的渠道，通过与孩子的对话、互动、观察，深入浅出地分析孩子在自然绘画状态下所隐藏的宝贵信息，帮助自己正确认识孩子的绘画作品以及孩子作品背后所蕴含的价值和意义。辅导师（家长及老师）可以从儿童心理和生理全面发展的角度，真正了解孩子涂鸦的内在需求，并对孩子进行必要的引导与帮助。

辅导师要先创作。许多家长及老师曾表示疑惑："我专业性不够，如何才能像您一样给出深度陪伴？"或是表达质疑："在辅导现场强调结果跟速效，这样缓慢的陪伴方式有效吗？"在这些问题中，我感受到了老师与家长们的焦虑，以及他们的不自信。画画有时候是需要引导的，可请辅导师们先陪伴孩子，进而强迫自己抽点时间陪孩子看绘本、作画、说故事，这样一来能使孩子养成绘画解压的习惯，二来也有助于在辅导孩子作画的过程中养成共同合作创作的习惯，并借此进行良性的亲子互动与沟通。

辅导过程中共同合作创作的精髓是陪伴。从学术性的角度分析，绘画除了会对幼儿的脑部发育产生影响以外，还能促进亲子间的情感发展。只要抽一点时间，陪孩子找一个主

题一起创作，让他们不仅能借助绘画的图像刺激视觉发育，还可以借助父母及老师的引导音律刺激听觉发育，并能获得满满的安全感。或许有些辅导师担心自己平时跟孩子不够亲近，互动的过程可能乏味，但只要愿意实践，孩子自然而然就会在分享创作故事的过程中说出自己的看法及疑惑，互动因此就能流畅地进行了。

绘画是好玩的游戏。辅导师此时扮演的角色，是提供他们多元选择的启蒙者，而不是制造压力的施威者。我们对辅导师的要求是：可以尝试让孩子创作，但不强迫孩子一定依照主题进行创作，也不强迫孩子画画技术好，创作有逻辑、有组织。绘画，应该是好玩的游戏之一！

针对 3～18 岁的孩子，必须依据年龄发展而制定不同的培优辅导目标。意大利教育家蒙台梭利（Montessori）指出，婴幼儿期（0～6 岁）的婴幼儿有一种特殊的心智，称之为"吸收性心智（Absorbent Mind）"。孩子就像海绵一样，吸收外界给他的讯息。这个时期孩子的吸收能力非常强，学习效果非常好。儿童时期（6～12 岁）是一个平静的时期，儿童情绪很平和，有稳定的学习风格，可以坐着和大家一起上课。同时，孩子继续发展自我的概念，逐渐迈向心智上的独立。在婴幼儿期和儿童时期，3 岁、7 岁、10 岁不但是脑部发育的转折点，更是强化潜能的黄金期。要想让孩子变得更优秀，帮助孩子赢在起跑线上，就要好好把握这三个黄金时期，从小锻炼孩子的大脑潜能！青少年时期（12～18 岁）是孩子的青春期，这是一个动态且变化非常大的时期。孩子已有自己的是非观，虽然他的判断可能和社会的不一样。孩子在这个阶段有可能会出现反社会、反权威的情形。这个时期的任

务是道德上的独立（Morally Independence），也就是要建立自己的道德观和价值观。

第一节 情绪训练的主要关键发展及课程训练目标

越来越多的研究和实际案例显示，孩子拥有稳定、健康的社交情绪能力不仅有助于其个人情感得到正常宣泄，还有助于持久集中注意力，完善其在智育学业上的表现。社交情绪是孩子解读内外在刺激而产生的生理与心理的整体反应，其技巧可以从小学习。情绪的出现，须先有外在的刺激，因事而起，孩子只有接触到这件事并产生了感受与想法，才会出现情绪。随着年龄的增长，孩子通过学习可以感知、辨识到自己的情绪状态，随着同理心的增长及自身情绪经验的累积，孩子可以理解自身情绪的来源与产生原因。

当孩子的情绪好时，就能清楚地辨识出自己的情绪，关怀并理解他人的情绪，然后以正向思考及各种策略调节负向或过度激动的情绪，并合理表达自己的情感和情绪，孩子因此会获得健康的身心以及优质的人际关系、学习效能与工作质量。

一、孩子各阶段主要关键发展

1. 情绪认知发展

孩子行为的整体性提醒我们，所有的发展阶段都是互相

有关联的，所以认知和情绪发展阶段的联系是密切不可分的。柯尔博格、杰利根（Kohlberg & Gilligan，1971）和维高斯基（Vygotsky，1962）相信，没有不带情绪的认知或学习，没有认知因素的情绪是不存在的。皮亚杰（Piaget，1964）认为，认知的发展会产生积极的情绪。皮亚杰的研究发现，处于运思预备期（3～6岁）的孩子，情绪与外部事物分离的意识在增加。外部世界被视为是有感情的，但这种感情是由孩子的直觉反射而成的。以运思预备期孩子表现出的智慧，已可以体验到对不在面前的人、事、物的情感。孩子可以运用符号思维通过游戏、模仿和语言来表现情绪。

2. 情绪表达发展

情绪到底是与生俱来再慢慢分化的，还是彼此独立或通过学习而来的？从学者的研究成果得知，情绪是连续分化的结果，也是一个由简单到复杂的分化过程。甚至有研究认为三个月大的婴儿已出现快乐、惊奇、害怕、生气、伤心、挫折或讨厌的情绪（Campos et al.，1983；Stenberg & Gaenbauer，1984；童玉娟，2005；郭静晃，2002）。

3. 0～6岁幼儿的情绪表达发展特征

复杂情绪指害羞、不好意思、罪恶感、忌妒、骄纵等，是在婴儿期结束、幼儿期开始之际所萌发的情绪，这些情绪会对自我的发展产生正面或负面的影响。

当孩子的行为符合社会规范，却被别人指出有不妥时，觉得自己不是乖孩子的罪恶感便油然而生；反之，骄纵则是对自己的成就感到很高兴。一般来说，3岁的幼儿开始出现罪恶感与骄纵的情绪，也可以在这个阶段的孩子身上观察到

忌妒的情绪。不过，孩子也需在合适的环境中才会出现这些情绪。一般而言，孩子要学习如何恰当地表现自己的情绪。孩子表现情绪的经验来自平日与父母或照顾者的互动，以及对大人言行的观察；在这方面，电视剧也可提供相当丰富的学习榜样。3岁以后的孩子开始感知到假装生气或其他如快乐等正面的情绪。

4. 7～12岁儿童的情绪表达发展特征

皮亚杰认为认知的发展会产生积极的情绪，其发现，7～12岁的孩子无论情感的内部世界或事物的外部世界，都被赋予了独立的地位，不过还有些勉强。尽管情绪是由于特殊的人或情境而产生的，但人们通常把情绪看作是孩子的内心体验。这个阶段的孩子会借助具体的推理而使多种心理能力得到强化，因而能表现出更精微细致的情绪（Vygotsky, 1962；Piaget, 1964；Piaget, 1996；Kohlberg & Gilligan, 1971），具体如下。

（1）喜悦状态。

① 爱与情感的发展。喜悦的情绪体验是孩子健全发育的重要助长力量，孩子的喜悦状态以爱与情感两类最为特殊，孩子需要接受来自成人及同伴的爱与情感，同时也要学习如何表达与付出爱与情感。

② 爱与情感的扩大。孩子的爱与情感以孩子自身的情绪体验为基础，再转而扩大到对家人、小区、学校、异性的爱与情。其中对异性的爱恋除了受性成熟的生物力量的影响外，社会力量更助长了其发展，加上目前异性间的来往被允许，因而孩子对异性的爱慕之情比上一代发展得更早。

(2) 抑制状态。

① 恐惧。这个阶段孩子常见的恐惧情绪表现在"惧学症",也就是学校恐惧症,这是一种对学习感到恐惧的情绪反应,其一方面反映了孩子对学校老师或教练以及同伴竞争的害怕,另一方面也可能是一种内在冲突的表现,是一种心理困扰,如因父母过度保护而产生了分离焦虑,因父母的期望高而导致压力过大,亲子关系不佳等(Atwacer,1992;童玉娟,2005)。

② 敌意状态。敌意通常会表现在攻击、怀疑、暴躁、怨恨、忌妒等层面,孩子敌意太强则容易与人产生冲突,也较不受人欢迎。除此之外,孩子常会伴随愤怒的情绪,尤其在希望破灭、生理需求被剥夺、不受关注时,最容易产生愤怒的情绪,也有些孩子会因为自己的无能、所遭受的挫折与自己的错误而对自己感到愤怒。若孩子无法控制自己的敌意情绪,往往会造成情绪适应不良,产生发脾气、攻击或反抗等行为。

③ 焦虑。焦虑通常是一种由紧张、不安、焦急、恐惧等感受交织而成的复杂情绪状态。焦虑也是孩子烦恼、苦闷的主观经验,是一种不愉快的情绪体验。孩子常会因为担心考试、担心失败、害怕责罚或被别人瞧不起而感到焦虑。

5. 13～18岁青少年的情绪表达发展特征

皮亚杰认为认知的发展会产生积极的情绪状态。青少年正处于典型的烦恼争执期,在情绪体验与情绪表现上带有明显的年龄特征。由于认知发展与生理变化之间复杂的交互作用,青少年会产生各种不同的情绪,并具有十分独特的主观

体验色彩。

青少年由于认知能力及意识水平的提高，其情绪发展呈现出以下五大特征（Vygotsky，1962；Piaget，1964；Kohlberg & Gilligan，1971）。

（1）延续性。孩子在青少年期（高中阶段），情绪爆发的频率降低，作为心境的延续时间加长，再加上情绪的控制能力提高，情绪体验时间延长、稳定性提高这些因素，青少年的发怒时间可长达数小时，甚至有些情绪体验会长期影响青少年的成长，并改变其个性。

（2）丰富性。青少年正处于多梦的年龄阶段，人类所具有的几乎所有情绪都可以在青少年身上体现出来，各类情绪的强度大小不一，并且有不同的层次。悲哀有遗憾、失望、难过、悲伤、哀痛、绝望之分，这些不同的层次在青少年身上都存在着。

（3）个别差异性。青少年自我意识的迅速发展为个体的情绪发展增添了独特的光环，这里面包含个性、自我感知及性别的差异。有的就如同林黛玉般郁郁寡欢；有的就如同文天祥般慷慨从容。对于负面的情绪体验，男生倾向于发怒，女生则倾向于悲哀和惧怕。在日常生活中的心境则趋向于感知：外向的学生容易被兴奋、乐观的情绪所笼罩；内向的学生则易被悲伤、忧郁所感染。

（4）两极波动性。青少年的情绪表达常有明显的两极化现象：胜利时得意忘形，受挫时垂头丧气；欢喜时花草皆笑，悲伤时草木流泪。情绪的反应常会走极端。

（5）装饰性。随着青少年的社会化逐渐完成与心理的逐渐成熟，个体能够根据特定条件、规范或目标来表达自己的

情绪，使外部表情与内部体验不一致。甚至有的学生虽然对异性萌发了爱慕之情，留给对方的印象却往往是对对方的贬低与冷落。

二、课程训练目标

针对情绪领域的"觉察与辨识""表达""理解""调节"四项能力，从"自己"和"他人与环境"两方面，出发目标如下。

领　　域	自　　己	他人与环境
觉察与辨识	觉察与辨识自己的情绪	觉察与辨识生活环境中他人和拟人化对象的情绪
表达	适当地表达自己的情绪	适当地表达生活环境中他人和拟人化对象的情绪
理解	理解自己的情绪出现的原因	理解环境中他人和拟人化对象的情绪产生的原因
调节	运用策略调节自己的情绪	调节环境中他人和拟人化对象所产生的情绪

三、课程训练指标

课　程　目　标	学　习　指　标
1. 觉察与辨识自己的情绪	1-1 辨识自己常出现的复杂情绪 1-2 辨识自己的同一种情绪在不同情境中出现时在程度上的差异 1-3 辨识自己在同一事件中存在的多种情绪
2. 觉察与辨识生活环境中他人和拟人化对象的情绪	2-1 从事件脉络中辨识他人和拟人化对象的情绪 2-2 辨识文本中主角的情绪
3. 适当地表达自己的情绪	3-1 运用动作、表情、语言表达自己的情绪 3-2 以符合社会文化的方式来表达自己的情绪

续表

课程目标	学习指标
4. 适当地表达生活环境中他人和拟人化对象的情绪	4-1 适时地使用语言或非语言形式表达生活环境中他人和拟人化对象的情绪
5. 理解自己的情绪出现的原因	5-1 知道自己的复杂情绪出现的原因 5-2 知道自己在同一事件中产生多种情绪的原因
6. 理解环境中他人和拟人化对象的情绪产生的原因	6-1 理解常接触的人或拟人化对象的情绪产生的原因 6-2 探究各类文本主要角色的情绪产生的原因
7. 运用策略调节自己的情绪	7-1 运用等待或改变想法的策略调节自己的情绪 7-2 处理焦虑、压力、害怕等情绪
8. 调节环境中他人和拟人化对象所产生的情绪	8-1 运用互动与沟通技巧来理解他人产生情绪的原因

第二节　学习能力的主要关键发展及训练目标

孩子的学习能力有什么发展的顺序吗？就像现在很多人都知道要遵从成长的规律一样，有的孩子不经过爬行就会走路了，这样的孩子成长之后可能无法建立秩序感，这就会影响孩子未来的学习接受能力。下面就来说一下孩子学习能力发展的阶段性关键因素。

一、主要关键发展

1. 专注力发展

为什么学校里会安排上课 40 分钟之后必须下课休息 10

分钟呢？是因为孩子的专注力不足。成人的注意力能专注的时间在 40 分钟左右，一般到课堂的后半段就开始分心，期待赶快下课。

掌控专注力的位置在大脑额叶，因此专注力与额叶发育的情况有很大关系。孩子的大脑随着孩子年龄的增长一同发育，专注力也会随着年龄的增长而逐步增强。刚出生的孩子的专注力非常短，两岁左右，孩子专注力的长度平均为 5~7 分钟，三岁 6~9 分钟，四岁 8~12 分钟，5~7 岁则可以达到 15 分钟，12 岁以上发展到 30 分钟的长度。专注力的长度会随着孩子的成长慢慢地变长，但也不可以把责任全推给大脑，还是有些小方法可以慢慢让个体的专注力获得提升的。

2. 觉察力发展

孩子在一岁半以后，会逐渐发展出以下能力。

（1）能区分自己与别人的不同。孩子已经开始发展自我觉察能力，逐渐了解自己是独立的孩子，意识到自己与他人不同，有了自己的情绪和想法。在这个阶段，孩子看待自己的行为方式也开始改变，通过观察和模仿其他人，特别是从爸爸妈妈给个体的行为回馈上，孩子开始区分什么是该做的，什么是不该做的。

（2）能取悦父母。孩子做父母告诉他不能做的事时，如把衣柜的衣服丢一地，把垃圾桶的东西翻得到处都是……孩子会转开他的头，看着地上，甚至会脸红，敏感的孩子还可能会号啕大哭，充分显示出自己的不安；有时孩子会做些取悦父母的举动，例如递拖鞋给父母、不把果汁打翻等。

逐步修正自己的行为。有了如何表现好行为的概念以后，

孩子会逐步修正自己的行为。

3. 创造力发展

泛灵观将世界上任何东西都看作是有生命、有意识的。孩子约在两岁左右开始发展泛灵观，四五岁时达到高峰，但约七岁上了小学以后就消失了，所以我们可将泛灵观时期视为创造力发展的开端与前哨站。研究指出孩子的创造力在一岁左右开始萌芽，两岁后会快速发展，到五六岁时已能综合各种造型材料进行创作了，例如喜欢进行戏剧性游戏，如扮演、过家家、卡通等，都是泛灵观时期的行为展现，也就是创造力的发展时期。孩子能通过角色的扮演和情境的模仿来表达自己的感觉、欲望及对成人社会的参与，如果在这个时期家长及老师们加强培养孩子从事建构性游戏，如涂鸦、揉捏面团、玩乐高等，就能协助孩子开启对外界知觉经验累积及探索的兴趣，以鼓励孩子发展创造力。

此外，孩子的创造力不仅仅局限在游戏中培养，在生活中孩子也会展现出许多有创造力的表现，如自主制造幽默。二到三岁的孩子已经发展出简单的幽默感，如妈妈指着自己问孩子"我是谁？"时，孩子会故意回答"爸爸"，然后大笑；四五岁的孩子玩电话游戏时，会发出一连串的声音、对话及重复拨按键等。诸如此类随性发生的小幽默，皆属于创造力发展的表现。为激发孩子对于环境的观察与想象，建议此时家长或老师可以陪伴其阅读故事，故事中的情节能培养孩子观察环境的敏锐度，在生活中激发孩子的想象力与创造力。

4. 表达力发展

（1）发出简单声音。孩子从出生时的能发出哭声开始，

到三四个月大时，可以发出一些无意义的声音，虽然可能只是从喉咙发出声音，但这时孩子已开始尝试震动他的声带，运用他的喉头肌肉来发出简单的声音。

（2）模仿大人或环境的声音。孩子到七八个月大时，就开始牙牙学语，在与大人进行声音互动的过程中，孩子会模仿大人的声音或环境中的声音。口语前期或后期，孩子会使用许多拟声词来表达自己。这也是表达能力的萌芽期。

5. 认知发展

皮亚杰认为孩子的认知发展影响儿童内部知识的成长，影响认知发展的因素有生理成熟、个别经验、社会互动、平衡作用。皮亚杰依照研究的结果，以孩子认知结构整体形式的特征为划分标准，将人类自出生至青少年期的认知发展过程划分成以下四个阶段。

（1）感觉动作期（Sensorimotor Stage），0～2岁。感觉动作期是孩子凭借感官探索外界事物，以获取知识的历程。孩子在感觉动作期的发展特征为：凭感觉与动作发挥其基模功能（以动作行为表征外在世界）；由本能性的反射动作发展为目的性的活动；对物体的认识产生了物体恒存性概念。

（2）前运思期（Preoperational Stage），2～7岁。在这个阶段，孩子尚不能做出合乎逻辑的思考，只能使用简单的符号。孩子在前运思期的发展特征为：能使用语言表达概念，但有自我中心倾向；能使用符号代表实物；能思维但不合逻辑，不能全面看待事物，特点是具体、不可逆性、自我中心、集中性、状态对转变、直接推理。在前运思期，孩子发展的是一种直观的能力。

(3) 具体运思期（Concrete-operation Stage），7～11岁。孩子在具体运思期的发展特征为：能对具体存在的事物进行合乎逻辑的思考；能根据具体经验解决问题；完成守恒的任务，有可逆性、自我中心的消失、去集中、转变对状态、逻辑思考等特点，尚无法做抽象思考。

(4) 形式运思期（Formal-operational Stage），11岁以上。孩子在这个阶段对抽象性事务能进行合乎逻辑的思考。孩子在形式运思期的发展特征为：能做抽象思考；能按假设验证的科学法则解决问题；能按形式逻辑的法则思考问题；形式运思包含三种能力，假设-演绎能力、抽象思考、系统性思考。

二、课程训练目标

1. 课程训练的主要目标

（1）拥有主动探索与学习的习惯。
（2）展现出系统的思考能力。
（3）展现出系统的学习与问题解决能力。
（4）乐于与他人互动沟通，并且共同合作解决问题。
（5）提升其专注力，增加其学习能力与问题解决能力。
（6）乐于参与社会互动情境。
（7）拥有述说经验与编织、叙述故事的能力。
（8）喜欢阅读、听故事，擅长表达个人观点。
（9）拥有用语言、肢体语言表达观点、情感和内心状态的习惯。

2. 专注力、耐挫力课程训练目标

（1）对内：学习保持好的自我觉察及自我控制力。

（2）对外：提出他人没有的观点，并利用好的策略与方法解决问题。

（3）对他人：提出他人没有的观点，并利用好的策略与方法解决问题。

3. 思考力、觉察力课程训练目标

（1）个人方面。

① 通过投射工具的分析与应用，让孩子进行自我反思与反省。

② 提出他人没有的观点，并利用好的策略与方法解决问题。

③ 通过心理整合，学会面对问题、处理问题、接受自我、放下执着。

④ 重建与完形，创造生命奇迹，走向人生的康庄大道。

（2）环境方面。通过投射工具的分析与应用，探索孩子的"心理生活空间"对自己和环境的关系，并找到面对环境挑战的方法，处理环境的问题，接纳环境的不完美，原谅对自己造成伤害的家人或他人，进而学会放下，原谅他们。

（3）文化方面。探索社会文化环境对孩子的影响，包括社会互动、社会制度、语言文化的影响。

4. 表达力、创造力课程训练目标

（1）理解互动对象的意图。

（2）理解生活环境中的图像与符号。

（3）理解图画书、图像与符号的内容与功能。

（4）以肢体语言表达。

（5）理解文字的功能和意义。

（6）以口语参与互动与讨论。

（7）述说生活经验。

（8）讲述故事。

（9）运用图像与符号。

（10）回应叙事文本。

（11）编创及演出叙事文本。

（12）运用文字的各种形式进行表达。

三、学习能力课程学习指标

1. 专注力、耐挫力的学习指标

1-1 提升专注能力，包括语言理解方面的专注力及做出恰当控制和反应的能力。

2-1 增强记忆力。

2-2 增强组织能力。

2-3 增强观察力，增进对环境及课堂学习的理解。

2-4 觉察到他人的观点，并提出好的策略与方法，解决问题。

3-1 培养共同专注力，学习与人合作，共同讨论、分享与思考的能力。

3-2 学习与人合作，共同讨论、分享与思考的能力，学习领导团队。

2. 思考力、觉察力的学习指标

1-1 根据自己的反思与反省提出问题解决的方法，进行实验与实践，以落实于生活中。

1-2 透过反思与反省，让个体顿悟，同时产生新的解决问题的思路。

2-1 透过心理整合，学习面对问题、处理问题、接纳自我的不完美，原谅自我，进而学习放下执着，坦然地面对、接纳自我。

3-1 重建过程，产生顿悟，产生意志力让自己有能力解决生活问题和心理问题。

3-2 透过心理重建与完形，进一步学习面对问题、处理问题，接纳自我的不完美，进而创造自己生命的奇迹，走向人生的康庄大道。

4-1 探索个人"心理生活空间"对自己和环境的问题探讨，并找到方法学习面对环境的挑战，处理环境的问题，接纳环境的不完美，原谅给自己带来伤害的家人或他人，进而学会放下，原谅他们。

4-2 重建与完形，学习面对、处理环境中的问题，同时接纳环境中不完美的人或事，进而给自己机会创造生命奇迹，让自己在环境中顿悟，从而走向生命的康庄大道。

5-1 从社会文化角度探索个体的认知功能是否受到社会互动、社会结构、语言文化的影响，并找到方法来解决问题。

5-2 学习接纳社会文化对个体的影响，同时能同理与接纳社会互动、文化体系、社会结构制度、语言文化对个体的影响。

3. 表达力、创造力的学习指标

1-1 理解简单的手势、表情与口语的指示。

1-2 理解一对一互动情境中的说话规则和礼节。

1-3 恰当诠释互动对象的表情和肢体语言。

1-4 恰当理解互动对象的语言。

2-1 觉察生活环境中常见的图像与符号。

2-2 理解图像与符号中具象对象的内容与意义。

2-3 以生活环境中的线索诠释图像与符号的意义。

3-1 理解故事角色、情节与主题。

3-2 知道各讯息类文本的功能。

3-3 认识及欣赏创作图像的故事细节与风格。

3-4 理解图像与符号的故事内容。

4-1 知道使用文字记录与说明。

4-2 觉察代表自己与群体的文字意义。

5-1 运用简单的肢体动作辅助口语表达。

5-2 在扮演活动中运用简单的肢体动作。

5-3 运用肢体动作表达经验或故事。

6-1 恰当使用礼貌用语,并尊重伙伴的表达。

6-2 以简单的语言表达需求和好恶。

6-3 以语言建构想象、创作的情境。

6-4 以语言清晰地表达想法。

6-5 恰当使用音量、声调和肢体语言。

6-6 针对谈话表达疑问或看法。

6-7 使用简单的比喻。

6-8 在一对一的互动情境中开启话题并延续对话。

6-9 在团体互动情境中开启话题，依照话题说话并延续对话。

6-10 在团体互动情境中参与讨论、回馈与分享。

7-1 述说一个经历过的事件。

7-2 简单描述自己的观察和发现。

7-3 述说包含三个关联事件的生活经验。

7-4 述说时表达对某事项经验的观点或感受。

7-5 建构包含事件开端、过程、结局与个人观点的经验述说。

7-6 从伙伴的角度修改或补充述说内容。

7-7 以不同的话语、语气和声调描述生活经验中的对话。

8-1 描述图片的细节。

8-2 述说自己创作的图画中部分连贯的故事情节。

8-3 叙述创作的图画中的故事情节和内容。

9-1 尝试以图像表达想法。

9-2 以图像表达情绪与情感。

9-3 运用简单的图像符号标示空间、对象，并记录行动。

10-1 描述故事主角。

10-2 说出或画出叙事文本中印象深刻或喜欢的部分。

10-3 说出或画出叙事文本中的某个角色有哪些感觉与行动。

10-4 说出、画出或演出叙事文本的不同结局。

11-1 喜欢尝试说故事与重述故事。

11-2 编创情节连贯的故事。

11-3 在情境中依据角色的特质说话与互动。

11-4 创作图画书，并说故事。

第三节 素质教养的主要关键发展及训练目标

一、品格发展各阶段主要关键发展

皮亚杰将人类的道德发展划分成以下三个阶段。

无律期（stage of anomy）：大约从两岁至四五岁。这个阶段的行为表现并不受道德规范的影响，价值判断也没有道德或不道德的区别。他律期（stage of heteronomy）：大约从五岁至七八岁。这个阶段的行为受他人的制约，表现缺乏自发性的动机，较关注行为给自己带来的影响。自律期（stage of autonomy）：儿童大约八九岁以后（约小学中年级），会依个人意志做道德判断，会试着制定道德规范并自动遵守。

柯尔博格（Kohlberg）的道德发展理论把道德发展的阶段划分为以下三期六阶段（不包含未具备道德意义的零阶段）。

道德前阶段。道德前阶段相当于皮亚杰理论中的"无律期"，在这个阶段，孩子会依自己的喜好来做判断，只要能让他感到愉快满意的就是好的，令他不舒服的就是不好的。

道德成规前期（moral preconventional level）。此时期的孩子处于学龄前至小学低、中年级的阶段，这个阶段的孩子是根据行为的后果（例如惩罚、奖赏等）或是制定规则者的权威性（例如父母）而定。此时期又分为以下两个阶段。

阶段一，避罚服从取向：因为害怕受惩罚而服从规范，盲目地遵循权威者的命令和规定。

阶段二，相对功利取向：依照该行为后果所带来的赏罚而定，得到奖赏就是对的行为，被惩罚就是错的行为。

道德成规期（moral conventional level）。大约自小学高年级开始，逐渐以家庭及团体的期望作为道德判断的标准。此时期又分为以下两个阶段。

阶段三，人际和谐取向：好的行为就是能够取悦他人，得到赞赏，为了能获得认可，努力顺从传统行为规范，附和众人。

阶段四，法律和秩序取向：相信尊重权威、遵守法律和维护社会秩序就是好的行为表现。

道德成规后期（moral postconventional level）或称道德自律期。大约自青年期末开始，重视社群的福利及个人良知的自律。此时期又分为以下两个阶段。

阶段五，社会规约取向：强调尊重法律，但不仅限于法律，相信法律应该依社会需要做弹性运用及调整。

阶段六，普遍性伦理原则取向：依据自我选择的伦理原则来做决定，且这些原则必须符合逻辑的严密性、普遍性和一致性。

二、课程训练目标

1. 自我课程训练目标

（1）具有良善、质朴、诚信、正直的品格。

（2）具有企图心、责任感。

（3）具有自信，接受挑战。

（4）积极热情，勇于尝试、改变与创新。

（5）具有前瞻性及洞察力。

（6）具有计划、协调、尊重、沟通、合作能力。

（7）具有果决的判断及确实的执行能力。

2. 社会课程训练目标

领域	自己	人与人	人与环境
探索与觉察	认识自己	1. 觉察自己与他人内在想法的不同 2. 觉察生活规范与活动规则	1. 觉察家的重要 2. 探索自己与生活环境中人、事、物的关系 3. 认识生活环境中文化的多元现象
协商与调整	发展自我	1. 同理他人，并与他人互动 2. 调整自己的行动，遵守生活规范与活动规则	
关怀与尊重		关怀与尊重生活环境中的他人	1. 尊重多元文化 2. 关怀生活环境 3. 尊重生命

三、素质教养课程学习指标

1. 自我课程学习指标

1-1 通过绘本说故事，利用图像与符号创作故事，并从讨论中学习善良、质朴、诚信、正直的品格。

2-1 通过团体活动，学会规划并增强自己的目标感企图心，培养责任感。

3-1 通过艺术疗育作品的创作、团体的分享与讨论，建立自信，并愿意接受挑战。

4-1 在艺术疗育团体中，能勇于尝试创作、改变与创新。

4-2 能积极热情地与成员分享、讨论、合作、回馈。

5-1 能洞察成员及环境的变化，能在团体中提出前瞻性的建议，并能与成员合作。

6-1 在团体中能计划、协调、沟通、合作，成为团体的领导人。

7-1 在团体中能果断地判断，并坚定完成团体的使命。

2. 社会课程学习指标

1-1 能觉察自己的身体特征、外形、性别，学习分辨男女的差异。

1-2 能探索自己喜欢做的事、兴趣与长处，学习做职业与生涯规划。

1-3 能认识自己与他人在身体特征与性别方面的异同，学习保护自己以使自己不被侵犯。

2-1 能表达自己身体的基本需要，学习利用语言和肢体清晰地表达出来。

2-2 训练自理能力，达成自我照顾目标。

2-3 表达自己基本的心理需求，学习找方法满足需求。

2-4 表达自己的身体状况、需要，分析发生的问题的原因，学习面对、处理问题并接纳自我。

2-5 能适时调整自己的想法与行动，尝试完成规划的目标。

3-1 能因自己完成工作任务而感到高兴，学习建立自信与生活目标。

3-2 能形成肯做事、负责任的态度与行为，学习完成目标性的工作。

3-3 能欣赏自己的优点和缺点，喜欢自己，并建立自信。

4-1 觉察自己与他人想法的不同，学习恰当的表达方式。

4-2 能觉察自己与他人不同的想法、感受、需求，学习建立良好的人际关系。

5-1 能觉察生活作息和活动的规律性，养成有秩序的生活习惯，并遵守规则。

5-2 能辨别生活环境中能做或不能做的事，学习避免做错事，免于被指责。

6-1 能感受家人对自己的照顾与关爱，学习爱家人，保护家人。

6-2 能觉察自己与家人之间的相互照顾关系，学习孝顺父母、关爱兄弟姊妹。

6-3 能觉察自己与家人之间的情感关系，学习清晰地表达对家人的爱。

7-1 能知道生活环境中常接触的人、事、物的情况，以建立良好的人际关系。

7-2 能辨认生活环境中常接触的人、事、物，觉察自身的安全，学习避开危险保护自己。

7-3 会探访小区中的人、事、物，学习增进人际关系。

7-4 能觉察不同性别的人可以有多元的职业和角色，学习接受人的不同。

8-1 能参与节庆活动，体会节庆的意义，学习尊重传承。

8-2 认识生活环境中不同族群的文化特色，学习接纳不同文化的特性。

9-1 能表达自己并愿意聆听他人的想法，学习恰当的表达方式。

9-2 能理解他人的感受和需要，展现同理心或关怀行动。

9-3 会聆听他人，学习回应他人。

10-1 听从成人指示，遵守生活规范。

10-2 理解自己和互动对象的关系，恰当地表现生活礼仪。

10-3 理解生活规范制定的理由，并调整自己的行动。

10-4 与他人共同制定活动规则，并学习遵守共同协议。

11-1 乐于和朋友一起游戏与活动，学习人际关系的建立与互动。

11-2 主动关怀并乐于与他人分享、讨论，学习建立良好的人际关系。

12-1 乐于参与多元文化的活动，学习建立不同族群之间的良好关系。

13-1 关怀爱护动植物，学习爱护、尊重自己的生命。

13-2 乐于亲近自然，爱护生命，节约资源与能源，学习爱家庭、尊重自然、保护地球。

3～18岁孩子的培优辅导方案

辅导师（家长及老师）们可依照下列方法进行操作，并请根据辅导对象（3～18岁孩子）年龄选择相应方案进行辅导，同年龄层三个方面的方案可根据孩子状况调整使用，如果孩子在学习能力方案创作时发生明显情绪反应，辅导师应就其情形选择适合释放情绪的方案，以达成培优辅导的最佳效果。

第一节 绘画疗育培优方案操作方法

绘画疗育技术的施行过程，依照辅导对象为个人或团体区分施行，全程时长可弹性设置为30～60分钟，分为四个运行阶段：创作阶段→说故事阶段→问话及反思引导阶段→家庭作业阶段。下面就各阶段分别进行说明。

一、创作阶段

创作阶段需要10～20分钟。辅导师示范教学时，可以用图解方式做创作示范，必须步骤清楚、语调缓慢、语词温柔，述说步骤时，每步骤间可稍微停顿，让辅导对象能听清

楚，辅导对象在想明白后可进行创作。注意事项如下。

（1）如果是以团体的方式进行，必须对辅导对象进行分组，每2～8人为一组，每组人数尽量不为单数。

（2）辅导师陪伴并鼓励辅导对象根据主题进行创作。

（3）创作完成后，辅导师可鼓励辅导对象将自己的作品编排成一个故事。

（4）鹰架（支架）学习方式建构（团体辅导时应用）。辅导对象遇到创作难题或是操作困难时，辅导师协助或鼓励其与同学进行提问、解答的互动学习模式，以启发其创作想象。

二、说故事阶段

本阶段时长8～15分钟。

（1）辅导师要先倾听辅导对象作品中的故事，并且将故事内容与画面进行核对，以确保客观性。

（2）团体进行辅导，辅导对象以小组为单位进行故事分享。

（3）辅导师从旁观察辅导对象的作品，要注意作品的颜色、线条、呈现画面及表达的情绪等。

（4）辅导师协助陷入困境的辅导对象，如不愿与小伙伴分享者、作品呈现大量晦暗颜色者、无法专心分享者等，进行故事聆听。

三、问话及反思引导阶段

本阶段时长8～15分钟。

（1）团体辅导中，辅导师可邀请2～3位辅导对象与大

家分享故事。

（2）辅导师引导辅导对象从其述说的故事中找出问题，并向其抛出思考问题，引导其思考改善方法。

（3）辅导师邀请每位辅导对象根据自己的问题进行构思，找出三个改善问题的方法，并记录下来。

注意：辅导师务必做到不直接批判辅导对象，也不要向其提供改善方法，因为让辅导对象去做改变的想法是辅导师个人的投射，不是辅导对象的投射，容易导致辅导对象受到二度伤害，同时也会让疗育方向偏离。

四、家庭作业阶段

本阶段时长4～10分钟，辅导师提醒辅导对象记录家庭作业，并且务必回家实践上阶段（问话及反思引导阶段）中找出的三个问题的改善方法，并以分数记录改善成效。从1～10分进行评分：1～3分，表示没有做到或执行得不够彻底，得加倍努力才行；4～7分，表示执行得还可以，值得赞许，继续加油；8～10分，表示执行得很棒，值得称赞和鼓励！

本阶段辅导师的工作重点如下。

（1）鼓励辅导对象用自己找出的问题改善方法回家实践，增加其动机与意愿去实践、去改变。

（2）记录每位辅导对象（3～18岁孩子）的辅导状况，并与家长进行沟通。

（3）邀请家长与辅导对象对家庭作业进行交流并给出评分。

辅导师想要对辅导对象有所帮助，必须经过专业的训练，

以及培养特有的态度，才能有效帮助辅导对象，并且达成辅导的实质功能。没有耐心的人是不适合从事辅导工作的，因其不耐烦的表现对于辅导对象会造成另一种伤害，而使得辅导对象对于周遭环境更为惧怕。以下为辅导师应具备的态度。

（1）温暖。辅导师要传达给辅导对象支持、肯定、关心、接纳、受人欢迎的感受，同时通过非口语的信息向辅导对象表示关心、尊重、欣赏，并能与其分享喜悦及沮丧等情绪。

（2）真诚。辅导师要能敏感地觉察自己在辅导过程中的感觉，基于促进辅导对象成长的动机，要愿意诚恳地将自己的感受传达给辅导对象，且能尽可能地觉察自己的感觉，真实、坦然地将当时内在的感觉流露出来。若情况适宜，可以将感觉传达给辅导对象，并且要真实、自发及敏锐地理解辅导对象的需要。

（3）接纳。接纳是一种简单的反应技巧，其应用简单的语句，如"是的""接着""后来""然后""我明白"等表达对辅导对象的注意，这样能让辅导对象感受到心理上被辅导师所接受、了解、支持及尊重。

（4）尊重。辅导师以不评价、不强迫的态度，接纳辅导对象的独特性，相信辅导对象有能力处理自己的问题。同时能注意辅导对象较正向的观点，并诚实地承认、欣赏，要允许差异的存在。

（5）专注。在辅导过程中，辅导师通过肢体语言、口语表达对辅导对象的肢体语言与口语的完全注意，如眼神、脸部表情、身体姿势等，都是表达对辅导对象的专注的基本指标。

（6）提醒与耐心。在家庭作业阶段，辅导师要求辅导对象找到问题改善方法之后，经过自我观察及自我练习回家实践，并将实践成功或失败的过程记录下来，以利于下一次的辅导，同时便于下一次进一步讨论实践成果。

第二节　情商训练培优方案

一、3～6岁幼儿辅导方案

辅导案例

- 操作方案：难过的山（方案3）
- 辅导对象

小苗（化名），男，5岁，读幼儿园中班，父母外出打工，由爷爷、奶奶照顾。

- 辅导对象口述故事

小苗住在深山里，每天抬头看着遥远的山，爸爸在左边的这座山建高速公路，妈妈在右边的山打工，小苗和爷爷、奶奶住在中间这座山。爷爷、奶奶对小苗很好，小苗希望快点长大，这样就可以赚好多钱，让爸爸、妈妈跟小苗住在同一座山，这样他们就不用到别的山上去工作了。但现在小苗还没长大，只能用一条线把小苗和爸爸、妈妈、爷爷、奶奶都连在一起，当小苗想念爸爸、妈妈时，线就可以把大家连在一起，小苗就不会难过，可以安静地想念爸爸、妈妈了。

- 辅导对象创作图画

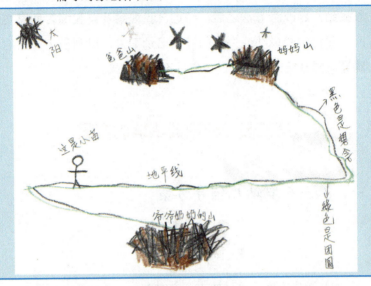

（注：图画上的字由辅导师核对故事后标注）

- 辅导师核对图画及故事

故事隐喻核对。辅导对象想念父母的心情状态是孤独、孤单的，虽然跟爷爷、奶奶住在一起，但未能满足其对亲情的渴望及需求。

图画核对。核对与故事是否有不相符合的状况。

A．山：三座山分别代表爸爸、妈妈及自己与爷爷、奶奶，三座山各自独立，且有距离。

B．蝌蚪人、棒棒人：代表小苗本人，站在地平线远望两座山。

C．色彩：画中的颜色是以黑色、棕色为主等不丰富的色彩，可以感受到小苗的孤独、孤单感受。

- 辅导师提问与互动

辅导师：这几座山怎么了？发生什么事了？

小苗：爸爸、妈妈都不在家，小苗很想念他们，虽然爷爷、奶奶对小苗很好，但小苗还是会难过，不过没有关系，小苗要快一点长大，要赚很多钱盖大房子给他们住，这样爸爸、妈妈就不用去打工，就可以和小苗还有爷爷、奶奶住在一起了。

辅导师：画里的小苗可以用什么方法让自己的心情变好呢？

小苗：小苗没有办法看见爸爸、妈妈，如果小苗想念爸爸、妈妈时，线就会把我们连在一起（此时小苗拿起油画棒画了一条黑色的地平线），小苗就不会很难过，可以安安静静地想念爸爸、妈妈了。这条绿色的线，就是把我和爸爸、妈妈，还有爷爷、奶奶连接起来的线，我们一起生活，这样就不会难过了。

维系亲情的是一条地平线，小苗对于情感的表达是很细腻的，而且也表达出了对家人团圆、一起生活的渴望。

辅导师：除了地平线可以让小苗连接对爸爸、妈妈的想念，还有什么方法可以连接你们一家人的感情呢？

小苗：有啊，小苗可以用视频（小苗又拿起绿色油画棒画一条地平线）每天和爸爸妈妈见面聊天，爷爷、奶奶也可以用视频跟爸爸、妈妈说话。小苗希望赶快长大赚钱，这样爸爸、妈妈不用出去打工，全家人就可以住在一起过快乐的生活。

辅导师：看来小苗已经找到方法和爸爸、妈妈聊天，这周回家试试看吧！好吗？

小苗：谢谢老师，今天回家我要用视频跟爸爸、妈妈聊天，好期待哦！

方案 1　心情故事

（一）学习目标

（1）辨认自己常出现的复杂情绪。

（2）辨识自己的同一种情绪在不同情境中出现的程度上的差异。

（3）辨识自己在同一事件中存在的多种情绪。

（二）创作主题：一天的心情故事

（三）创作材料

每人四开图画纸 1 张、铅笔 1 支、12 色油画棒 1 盒。

（四）创作步骤

（1）将四开图画纸折成六宫格。

（2）把一天内从起床出门到回家的情绪脸谱依照下表要求画在格子里。

第一格 刚起床时 的心情	第二格 起床以后到出 门前的心情	第三格 出门后在上学 路上的心情
第四格 进教室后到放 学前的心情	第五格 放学后到回家 前的心情	第六格 回到家里 的心情

（3）用画动物的方法进行创作。

（4）用铅笔画线条，用油画棒涂色，必须把动物涂满。

（5）画好后编成一个故事，说给辅导师听（团体辅导则

说给小伙伴听)。

(五) 辅导师听故事重点

(1) 探究引起辅导对象情绪背后的原因。

(2) 观察引发辅导对象情绪的事件、情境。

(3) 辅导对象出现情绪的种类判断(正向情绪、负向情绪判断)。

(六) 问问题重点

辅导对象若有难过、悲伤、压力、不舒服等负面的情绪时,辅导师应询问:"这一天发生什么事了?怎么了?"

方案 2 生气汤

（一）学习目标

（1）辨认自己常出现的复杂情绪。

（2）辨识自己在同一事件中存在的多种情绪。

（3）运用动作、表情、语言表达自己的情绪。

（二）创作主题：一锅生气汤

（三）创作材料

每人四开图画纸 1 张、铅笔 1 支、12 色油画棒 1 盒。

（四）阅读绘本：《生气汤》

图书信息：（美）贝西·艾芙瑞著，柯倩华译，明天出版社。

故事大纲：这个故事讲了霍斯一天都过得很不高兴，他带着一肚子怨气回家。霍斯的妈妈知道怎么处理那一肚子的怨气——煮一锅"生气汤"！当水滚开时，妈妈对着锅大叫，她要求霍斯也照样做。他们还一起对着锅龇牙咧嘴、吐舌头、用力敲打锅。最后，霍斯笑了，心里也快活多了。

（五）创作步骤

（1）聆听辅导师阅读《生气汤》绘本。

（2）在四开图画纸上画自己的生气汤（辅导对象自由创作）。

（3）用铅笔画线条，用油画棒涂色，必须把生气汤涂满。

（4）画好后编成一个故事，说给辅导师听（团体辅导则说给小伙伴听）。

（六）辅导师听故事重点

（1）探究使辅导对象生气的原因和事件。

（2）观察辅导对象生气时的行为表现和感受。

（3）观察辅导对象释放情绪的方法是否合理。

（七）问问题重点

辅导对象若有难过、悲伤、压力、不舒服等负面的情绪时，辅导师应询问："这锅生气汤它怎么了？发生什么事了？"

方案3 难过的山

（一）学习目标

（1）从事件脉络中辨识他人和拟人化对象的情绪。

（2）运用动作、表情、语言表达自己的情绪。

（3）知道自己在同一事件中产生多种情绪的原因。

（4）理解常接触的人或拟人化对象情绪产生的原因。

（二）创作主题：难过的山

（三）创作材料

每人四开图画纸1张、铅笔1支、12色油画棒1盒。

（四）创作步骤

（1）在四开图画纸上画一座或很多座山（辅导对象自己决定山的数量）。

（2）山上可以画其他图案，如路、树、花和水等。

（3）为画好的山取名字（辅导对象自己取名并写在画纸上）。

（4）用铅笔画线条，用油画棒涂色，必须把山涂满。

（5）画好后编成一个故事，说给辅导师听（团体辅导则说给小伙伴听）。

（五）辅导师听故事重点

（1）探究令辅导对象难过的原因和事件。

（2）观察辅导对象难过时的行为表现和感受。

（3）观察辅导对象释放难过情绪的方法是否合理。

（六）问问题重点

辅导对象若有难过、悲伤、压力、不舒服等负面的情绪时，辅导师应询问："这座山它怎么了？发生什么事了？"

方案4　情绪脸谱

（一）学习目标

（1）觉察与辨识自己的情绪。

（2）辨识自己在同一事件中存在的多种情绪。

（3）运用动作、表情、语言表达自己的情绪。

（二）创作主题：情绪脸谱

（三）创作材料

每人四开图画纸1张、铅笔1支、12色油画棒1盒。

（四）创作步骤

（1）将四开图画纸折成四宫格。

（2）把情绪脸谱依下列顺序画在格子里。

第一格 喜悦的心情	第二格 愤怒的心情
第三格 悲哀的心情	第四格 快乐的心情

（3）脸谱可以用动物、卡通的方法来进行创作。

（4）用铅笔画线条，用油画棒涂色，必须把脸谱涂满。

（5）画好后编成一个故事，说给辅导师听（团体辅导则说给小伙伴听）。

（五）辅导师听故事重点

（1）观察辅导对象是否能辨识情绪。

（2）观察辅导对象是否能找到调节情绪的方法。

（六）问问题重点

询问辅导对象因为什么事而感到喜悦、愤怒、悲哀、快乐。

辅导师应询问："画里的这个人要用什么方法把愤怒和哀伤丢掉，让自己保持快乐？"

方案 5　我好害怕

（一）学习目标

（1）觉察与辨识自己的情绪。

（2）理解常接触的人或拟人化对象情绪产生的原因。

（3）运用等待或改变想法的策略调节自己的情绪。

（二）创作主题：我好害怕

（三）创作材料

每人四开图画纸 1 张、铅笔 1 支、12 色油画棒 1 盒。

（四）阅读绘本：《我好害怕》

图书信息：（美）斯贝蔓著，（美）卡西·帕金森绘，黄雪妍译，电子工业出版社。

故事大纲：本书讲述的是小熊对害怕的感觉。这只小熊就是孩子们的化身，他们在生活中，总是会有害怕的时候，当小熊听到巨大的声音时，当小熊在做噩梦的时候，或是在妈妈将要离开的时候，都会害怕。绘本中还给大家讲述了害怕的感觉就是冷冷的、紧紧的，能带着我们真正走进孩子们的内心世界。

（五）创作步骤

（1）聆听辅导师阅读《我好害怕》绘本。

（2）将四开图画纸折成四宫格。

（3）把我好害怕的情境依下列顺序画在格子里。

第一格	第二格
听到巨大声音的时候	晚上做噩梦的时候
第三格	第四格
觉得害怕的时候	自己一个人的时候

（4）可以用画动物、卡通的方法来进行创作。

（5）用铅笔画线条，用油画棒涂色，必须把所绘对象涂满。

（6）画好后编成一个故事，说给辅导师听（团体辅导则说给小伙伴听）。

（六）辅导师听故事重点

（1）观察辅导对象对害怕的感受和反应。

（2）探究辅导对象产生害怕的原因。

（3）观察辅导对象对害怕的应对方法。

（七）问问题重点

辅导师可以询问以下问题：

（1）会在什么时候感到害怕呢？为什么会害怕？

（2）害怕的时候身体有什么感觉，心里有什么感受呢？

方案6 我讨厌

（一）学习目标

（1）知道自己复杂情绪出现的原因。

（2）从事件脉络中辨识他人和拟人化对象的情绪。

（3）运用动作、表情、语言表达自己的情绪。

（4）理解自己的情绪出现的原因。

（二）创作主题：我讨厌

（三）创作材料

每人四开图画纸1张、铅笔1支、12色油画棒1盒。

（四）阅读绘本：《我讨厌妈妈》

图书信息：（日）酒井驹子著，彭懿译，新星出版社。

故事大纲：小兔子对妈妈满腹牢骚：没帮他洗袜子、乱发脾气、一直催他快点、不准他看动画片、礼拜天赖床不起让他饿肚子……最令小兔子不满的是：妈妈不愿和他结婚！小兔子气得想离家出走，但终究还是离不开妈妈的爱。

（五）创作步骤

（1）聆听辅导师阅读《我讨厌妈妈》绘本。

（2）将四开图画纸折成四宫格。

（3）把"我讨厌的人"依下列顺序画在格子里。

第一格 讨厌的人	第二个 讨厌的原因
第三格 讨厌的感觉	第四格 想跟讨厌的人说的话

（4）可以用画动物、卡通、生活物品的方法来进行创作。

（5）用铅笔画线条，用油画棒涂色，必须把所绘对象涂满。

（6）画好后编成一个故事，说给辅导师听（团体辅导则说给小伙伴听）。

（六）辅导师听故事重点

（1）探究辅导对象讨厌这个对象的原因和事件。

（2）观察这个讨厌的事件及情绪对辅导对象的影响。

（七）问问题重点

辅导师可以询问以下问题：

（1）如果你跟讨厌的人说"我讨厌你"，你觉得会发生什么事？他会有什么反应？

（2）你有什么话想跟讨厌的人说？说说看吧！

方案 7　爱心树

（一）学习目标

（1）觉察与辨识生活环境中他人和拟人化对象的情绪。

（2）理解环境中他人和拟人化对象情绪产生的原因。

（3）运用策略调节自己的情绪化对象的情绪。

（二）创作主题：爱心树

（三）创作材料

每人四开图画纸 1 张、铅笔 1 支、12 色油画棒 1 盒。

（四）阅读绘本：《爱心树》

图书信息：（美）谢尔·希尔弗斯坦编绘，南海出版公司。

故事大纲：一棵树喜欢上了一个可爱的小男孩。小男孩也喜欢这棵树，他经常到大树下玩。饿了，爬上树摘个苹果吃；累了，在树下打个盹儿。时光流逝，孩子渐渐长大了，长大后的孩子经常向大树索取，大树每一次都欣然答应了，大树把自己的一生都奉献给了小男孩。

（五）创作步骤

（1）聆听辅导师阅读《爱心树》绘本。

（2）将四开图画纸折成四宫格。

（3）依下列主题顺序画在格子里。

第一格 小男孩对爱心树做的事	第二格 爱心树对小男孩做的事
第三格 你想跟小男孩说的话	第四格 你想跟爱心树说的话

（4）可以用画卡通的方法来进行创作。

（5）用铅笔画线条，用油画棒涂色，必须把所绘对象涂满。

（6）画好后编成一个故事，说给辅导师听（团体辅导则说给小伙伴听）。

（六）辅导师听故事重点

探究辅导对象对书中主角（小男孩与大树）的行为的评价和想法。

（七）问问题重点

（1）如果你是小男孩，小男孩对爱心树做的事你赞成吗？为什么？

（2）爱心树对小男孩做的事你赞成吗？如果你是小男孩，你会对爱心树做一样的事吗？你想跟爱心树说什么？

方案8 愿望树

（一）学习目标

（1）觉察与辨识生活环境中他人和拟人化对象的情绪。

（2）理解自己的情绪出现的原因。

（3）运用策略调节自己的情绪化对象的情绪。

（二）创作主题：愿望树

（三）创作材料

每人四开图画纸1张、铅笔1支、12色油画棒1盒。

（四）阅读绘本：《愿望树》

图书信息：（奥地利）兰达著，（英）门德斯图、金波译，外语教学与研究出版社。

故事大纲：贝迪爬上了一棵神奇的树，他饿了，树上就长出了煎饼。啊，这是一棵神奇的煎饼树！他冷了，树上就长出了毯子。啊，这是一棵煎饼—毯子树！他怕黑，树上就长出了提灯，啊，这是一棵煎饼—毯子—提灯树！这棵树真神奇，可是里面藏着一个爱的秘密。秘密是什么呢？快跟想家的贝迪一起回去看看吧！

（五）创作步骤

（1）聆听辅导师阅读《愿望树》绘本。

（2）将四开图画纸横向对折成两宫格。

(3) 依下列主题顺序画在格子里。

第一格 你希望愿望树 长出的东西	第二格 你想把愿望树 分享给谁

(4) 可以用画卡通的方法进行创作。

(5) 用铅笔画线条，用油画棒涂色，必须把所绘对象涂满。

(6) 画好后编成一个故事，说给辅导师听（团体辅导则说给小伙伴听）。

（六）辅导师听故事重点

(1) 探究辅导对象愿望树背后的心理需求。

(2) 观察辅导对象是否愿意与人分享。

（七）问问题重点

辅导师可以询问以下问题：

(1) 愿望树长出的东西你喜欢吗？为什么？

(2) 愿望树长出的东西你想跟谁分享呢？

二、7～12岁儿童辅导方案

辅导案例

- 操作课程：生气（方案10）
- 辅导对象

小瓶子（化名），男，10岁，就读小学五年级。在学校经常和同学吵架、打架，让父母、学校老师很伤脑筋。

- 辅导对象口述故事

今天早上在学校里小瓶子和狮子吵架，结果老师只让小瓶子罚站，小瓶子觉得好生气。到吃中饭的时候，小峻跑来嘲笑小瓶子："你是大坏蛋，被老师罚站的大坏蛋。"小瓶子觉得生气就忍不住跟小峻打了一架，小峻被打倒，躺在地上爬不起来，小瓶子觉得好爽哦！然后小赢看到了就在旁边大叫："我要告诉老师，大坏蛋打小峻。""老师老师，小瓶子打小峻。"小瓶子听了好生气，他想阻止小赢，所以就跑过去又跟小赢打了一架。老师这时刚好来了，又仅处罚了小瓶子，没处罚其他人。小瓶子觉得好生气，好委屈：明明是他们先来嘲笑小瓶子的，老师为什么只罚小瓶子，不罚他们，也不听小瓶子解释，还骂小瓶子。他们太坏了，老师太不公平了。而且老师还打电话跟恐龙、兔子告状，害小瓶子回家又被打。讨厌老师、讨厌恐龙、讨厌爸爸。老师、恐龙跟兔子才是爱生气的人，爱骂人又打人，小瓶子好讨厌他们。如果恐龙再打小瓶子，就叫火山把恐龙熔化，小瓶子就安全了。

- 辅导对象创作图画

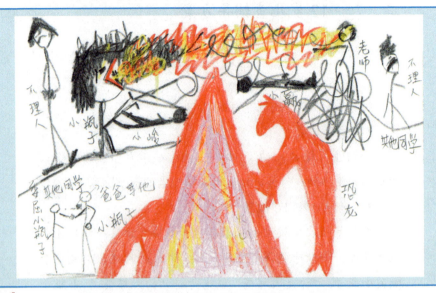

（注：图画上的字由辅导师核对故事后标注）

- 辅导师核对图画及故事

故事隐喻核对。小瓶子因为同学挑衅而打架，被老师惩罚，感到不公平、生气、愤怒和不舒服。爸爸妈妈总是不听小瓶子解释，回到家中还加重惩罚小瓶子，老师和爸爸妈妈的不理解才是使小瓶子怒火无法消除的原因，也使得小瓶子只要有人挑衅就陷入打架的恶性循环里。

图画核对。核对与故事是否有不相符合的状况。

A．人物：图画中有两个人被打倒，躺在地上的是小峻、小赢。小瓶子打架以后被同伴排挤离开的画面，显示小瓶子人际关系出现了问题。左下角是委屈的小瓶子被爸爸骂的画面，让小瓶子无法接受，小瓶子感到很委屈。

B．小瓶子喷出一团火：这团火很旺，线条非常明显，

并面对着老师，显示小瓶子非常愤怒。

C. 恐龙及兔子：红色攻击小瓶子的爸爸和妈妈。

- 辅导师提问与互动

辅导师：小瓶子做错了什么事，怎么大家都这么生气？

小瓶子：因为打架啊！其实小瓶子也不想打架啊！是他们嘲笑、先找麻烦才会打他们。明明就是他们的错，老师和爸妈都不听小瓶子说，很讨厌。

辅导师：唉，理解，老师和爸爸不听小瓶子解释，他很沮丧，很生气，也很愤怒，对吧！

小瓶子：是啊！真的很委屈，很沮丧，也很生气。

辅导师：那么，小瓶子可以用什么办法让老师和爸爸理解他呢？我们一起帮小瓶子想想办法，你看怎么样？从生活中来想办法。

小瓶子：嗯（想了1分钟），想不出来。

辅导师：譬如说别人嘲笑、找麻烦时，先忍一下不要急着说话或打人，然后再深呼吸，说不定小瓶子就不想打人了。

小瓶子：好，我先试试看。

辅导师：现在已经找到了一个方法，我们可以再从生活里找其他两个方法！

小瓶子：嗯，就不理他，如果他们再找麻烦，就先跑去告诉老师，让老师知道是他们惹我的。

辅导师：这个方法很好，回家可以试试看，会成功的。如果同学再找麻烦时，怎么忍住，怎么告诉他们你不是大坏蛋？

小瓶子：跟他们讲理，如果讲不清楚，就跟老师讲，请老师评评理。这样我也不必生气打架了，老师就会理解我，老师也不会跟爸爸告状，回家就不会挨打了。对，就这样做

（出现笑容）。这样就不必讲太多话，别人也会理解我。

辅导师：太棒了，这个方法好棒，愿意回家实践吗？

小瓶子：当然愿意啊！

辅导师：来整理一下，如果同学来找麻烦时，你会先忍住，深呼吸，如果同学还是要嘲笑你，就找老师沟通；如果同学还是不听你的解释，就找老师评评理，对吧！恭喜你，找到解决打人的问题的方法了，愿意回家实践看看吗？

小瓶子：愿意啊！

辅导师：好，就这么说定啦，我们下周来讨论一下实践的成果，拜拜！

小瓶子：老师，谢谢你，再见！

方案9 心情日记

（一）学习目标

（1）觉察与辨识自己的情绪。

（2）理解自己的情绪出现的原因。

（3）运用策略调节自己的情绪。

（二）创作主题：现在到8天前的心情

（三）创作材料

每人四开图画纸1张、铅笔1支、12色油画棒1盒。

（四）创作步骤

（1）把四开图画纸折成九宫格。

（2）把从8天前到今天的每天的心情，按照顺序画在格子里。

第一格	第二格	第三格
8天前的心情	7天前的心情	6天前的心情
第八格	第九格	第四格
1天前的心情	现在的心情	5天前的心情
第七格	第六格	第五格
2天前的心情	3天前的心情	4天前的心情

（3）用画动物、植物、生活物品、卡通的方法进行创作。

（4）用铅笔画线条，用油画棒涂色，必须把所绘对象涂满。

（5）画好后编成一个故事，说给辅导师听（团体辅导则说给小伙伴听）。

（五）辅导师听故事重点

（1）探究辅导对象真实的心理需求。

（2）探究辅导对象情绪产生的背后原因。

（3）观察辅导对象对情绪的应对方法。

（六）问问题重点

辅导对象的情绪若有难过、悲伤、压力、不舒服等负面的情绪时，辅导师应询问："这一天发生什么事了？怎么了？"

方案10　生气

（一）学习目标

（1）理解环境中他人和拟人化对象情绪产生的原因。

（2）从事件脉络中辨识他人和拟人化对象的情绪。

（3）运用策略调节自己的情绪。

（二）创作主题：大家都生气了

（三）创作材料

每人四开图画纸1张、铅笔1支、12色油画棒1盒。

（四）阅读绘本：《发火》

图书信息：（日）中川宏贵著，河北教育出版社。

故事大纲：一位小男孩因为早晨睡过头而让妈妈生气，不小心打破花盆让爸爸生气，忘了带作业到学校让老师生气，偷摘柿子让老爷爷生气，打棒球迟到让大家生气。为什么大家都生他的气呢？有什么办法可以解决吗？

（五）创作步骤

（1）聆听辅导师阅读《发火》绘本。

（2）将四开图画纸折成四宫格。

（3）按照主题顺序画在格子里。

第一格 本周做的令人生气的事	第二格 大家的反应
第三格 大家生气的原因	第四格 解决方法

（4）用画动物、卡通的方法来进行创作。

（5）用铅笔画线条，用油画棒涂色，必须把所绘对象涂满。

（6）画好后编成一个故事，说给辅导师听（团体辅导则说给小伙伴听）。

（六）辅导师听故事重点

（1）探究辅导对象让大家生气的真正原因。

（2）帮助辅导对象寻找让大家生气的问题的解决方法。

（七）问问题重点

辅导师可以询问以下问题：

做错事时为什么大家都生气？有什么办法可以解决吗？

方案 11　我好难过

（一）学习目标

（1）觉察与辨识自己的情绪。

（2）恰当地表达自己的情绪。

（3）运用策略调节自己的情绪。

（二）创作主题：我好难过

（三）创作材料

每人四开图画纸 1 张、铅笔 1 支、12 色油画棒 1 盒。

（四）阅读绘本：《我好难过》

图书信息：（美）科尼莉亚·莫德·斯佩尔曼著，黄雪妍译，电子工业出版社。

故事大纲：小天竺鼠说出难过的心情："难过是一种灰灰的、累累的感觉。"难过的感觉不好受，然而每个人都有难过的时候，可以透过许多方法，渐渐地恢复好心情。

（五）创作步骤

（1）聆听辅导师阅读《我好难过》绘本。

（2）将四开图画纸折成四宫格。

（3）按照主题顺序画在格子里。

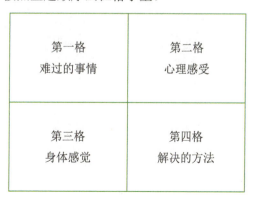

第一格 难过的事情	第二格 心理感受
第三格 身体感觉	第四格 解决的方法

（4）用画动物、卡通的方法来进行创作。

（5）用铅笔画线条，用油画棒涂色，必须把所绘对象涂满。

（6）画好后编成一个故事，说给辅导师听（团体辅导则说给小伙伴听）。

（六）辅导师听故事重点

（1）辅导对象难过的背后原因。

（2）辅导对象难过的心理需求。

（七）问问题重点

辅导师可以询问以下问题：

（1）因为什么事而让自己感到悲哀、难过呢？

（2）画里的这个人要用什么方法处理难过的心情？用什么方法释放难过的情绪，并让自己保持快乐呢？

方案 12　噩梦 1

（一）学习目标

（1）理解自己的情绪出现的原因。

（2）知道自己在同一事件中产生多种情绪的原因。

（3）理解环境中他人和拟人化对象的情绪产生的原因。

（二）创作主题：噩梦

（三）创作材料

每人四开图画纸 1 张、铅笔 1 支、12 色油画棒 1 盒。

（四）阅读绘本：《汤姆的噩梦》

图书信息：（法）玛莉 - 阿丽娜•巴文图，（法）伊丽莎白•戴岚碧里文，梅莉、萧衮译，海燕出版社。

故事大纲：今天晚上，汤姆没能平静地入睡。他觉得卧室窗帘的后边有人，是不是可怕的巫师……就像睡前妈妈给他讲的故事里的巫师？真的，半夜，汤姆看见了巫师和他变出来的癞蛤蟆。巫师要吃掉汤姆……但是，这只是一个可怕的噩梦……

（五）创作步骤

（1）聆听辅导师阅读《汤姆的噩梦》绘本。

（2）将四开图画纸折成四宫格。

（3）按照下列主题顺序画在格子里。

第一格 生活中产生的压力	第二格 噩梦的环境
第三格 做噩梦的感受	第四格 解决的方法

（4）用画动物、植物、卡通、生活物品的方法来进行创作。

（5）用铅笔画线条，用油画棒涂色，必须把所绘对象涂满。

（6）画好后编成一个故事，说给辅导师听（团体辅导则说给小伙伴听）。

（六）辅导师听故事重点

（1）探究辅导对象生活中的压力与恐惧的来源。

（2）探究辅导对象做噩梦背后的原因与需求。

（七）问问题重点

辅导师可以询问以下问题：

是什么噩梦让画里的人有压力，并感到恐惧、不舒服呢？画里的这个人要用什么方法解除噩梦呢？

方案 13　嫉妒

（一）学习目标

（1）正确地表达自己的情绪。

（2）理解常接触的人或拟人化对象情绪产生的原因。

（3）运用策略调节自己的情绪。

（二）创作主题：嫉妒

（三）创作材料

每人四开图画纸 1 张、铅笔 1 支、12 色油画棒 1 盒。

（四）阅读绘本：《我好嫉妒》

图书信息：（美）Cornelia Maude Spelman（康娜莉娅·莫得·斯贝蔓）著，黄雪妍译，电子工业出版社。

故事大纲：本书描写了一件件让熊宝宝感到嫉妒的事情：妈妈疼爱妹妹、自己的好朋友跟别人玩、别人得到好东西、同学表现比自己好……他说出了心中的感受："嫉妒是一种刺刺的、热热的、讨厌的感觉。"在大人的帮助下，熊宝宝发现嫉妒人人都有，于是他开始寻找让自己不再嫉妒的方法。原来，嫉妒可以用很多方式排解：可以说出自己的需要，可以去做自己的事，可以加入大家玩耍的行列……换个想法和做法，心情就不一样了，嫉妒的感觉没有了，熊宝宝又高兴地玩去了。

（五）创作步骤

（1）聆听辅导师阅读《我好嫉妒》绘本。

（2）将四开图画纸折成四宫格。

（3）按照下列主题顺序画在格子里。

第一格 感到非常想要的人、事、物	第二格 想要的东西得不到时会出现的行为和反应
第三格 当做了这些时，别人的感受和反应	第四格 想要但得不到时，怎么解决

（4）用画动物、植物、卡通、生活物品的方法来进行创作。

（5）用铅笔画线条，用油画棒涂色，必须把所绘对象涂满。

（6）画好后编成一个故事，说给辅导师听（团体辅导则说给小伙伴听）。

（六）辅导师听故事重点

（1）探究引起辅导对象嫉妒的背后的原因和需求。

（2）观察辅导对象嫉妒的行为和感受是否正向。

（七）问问题重点：

（1）画里这个人会因得不到而引发嫉妒情绪，是发生什么事了？

（2）嫉妒的坏情绪出现时画里的这个人会出现什么行为？有什么感受？

方案 14 北风和太阳

（一）学习目标

（1）以符合社会文化的方式来表达自己的情绪。

（2）理解环境中他人和拟人化对象情绪产生的原因。

（3）懂得关怀及理解他人的情绪。

（4）了解情绪无好坏区别这一点，并掌握合理释放情绪的方法。

（二）创作主题：北风和太阳

（三）创作材料

每人四开图画纸 1 张、铅笔 1 支、12 色油画棒 1 盒。

（四）阅读绘本：《北风和太阳》

图书信息：苏凝编著，新时代出版社。

故事大纲：谁才是最厉害的？北风和太阳为此争吵不休。最后他们决定，谁让路人脱下衣服谁才算厉害。北风呼呼地吹出寒冷的风；太阳拼命地散发光和热。路人热得受不了啦，终于把衣服脱了下来。是谁让路人脱下衣服的呢？北风和太阳谁更厉害？

（五）创作步骤

（1）聆听辅导师阅读《北风和太阳》绘本。

（2）将四开图画纸折成五格。

（3）按照下列主题顺序画在格子里。

第一格 想当北风还是太阳	第二格 给人的感受	第三格 会陷入的情境	第四格 学到什么	第五格 给你的启示

（4）用画动物、植物、卡通的方法来进行创作。

（5）用铅笔画线条，用油画棒涂色，必须把所绘对象涂满。

（6）画好后编成一个故事，说给辅导师听（团体辅导则说给小伙伴听）。

（六）辅导师听故事重点

（1）观察辅导对象是否认同北风或太阳的行为背后的动机和意义。

（2）探究北风与太阳的故事对辅导对象的影响和其带来的启示。

（七）问问题重点

辅导师可以询问以下问题：

（1）画里这个人想当北风或太阳的动机和原因是什么？

（2）北风或太阳给人的印象是什么？

方案 15　洞里与洞外

（一）学习目标

（1）正确地表达自己的情绪。

（2）能以正向态度面对困境。

（3）了解情绪无好坏区别这一点，并掌握合理的释放情绪的方法。

（二）创作主题：洞里与洞外

（三）创作材料

每人四开图画纸 1 张、铅笔 1 支、12 色油画棒 1 盒。

（四）创作步骤

（1）在四开图画纸上画一个洞（辅导对象自己决定洞的大小）。

（2）洞里画的是秘密（辅导对象自己决定秘密的数量），洞外画的是会发生的事（辅导对象自己决定发生事件的数量）。

（3）辅导师可引导孩子从这两个角度进行创作：从洞外看洞里会看到什么？从洞里往外看会看到什么？请画在画纸上。

（4）用铅笔画线条，用油画棒涂色，必须把所绘对象涂满。

（5）画好后编成一个故事，说给辅导师听（团体辅导则说给小伙伴听）。

（五）辅导师听故事重点

（1）探究洞里的秘密对辅导对象的影响是正面的还是负面的。

（2）引导辅导对象从不同角度发现新观点，并愿意做改变。

（六）问问题重点

辅导对象若有难过、悲伤、压力、不舒服等负面的情绪时，辅导师应询问："从洞外看洞里的秘密，你看到了什么？怎么了？发生什么事了？"

方案 16　实现愿望

（一）学习目标

（1）表现正向情绪，并接纳负向情绪的流露。

（2）学习接纳自己的情绪，并以正向态度面对困境。

（3）拥有稳定的情绪，并能够自在地表达感受。

（二）创作主题：实现愿望的树

（三）创作材料

每人四开图画纸1张、铅笔1支、12色油画棒1盒。

（四）创作步骤

（1）将四开图画纸对折成两格。

（2）按照下列顺序创作两棵树，画在格子里。

（3）用铅笔画线条，用油画棒涂色，必须把所绘对象涂满。

（4）画好后编成一个故事，说给辅导师听（团体辅导则说给小伙伴听）。

（五）辅导师听故事重点

（1）探究辅导对象在祈祷愿望树上立下的目标是否可行。

（2）探究辅导对象实现愿望的方法是否可行。

（六）问问题重点

（1）辅导对象的愿望会让自己产生的情绪是喜悦、愤怒、悲哀，还是快乐？

（2）画里的这个人要用什么方法去面对祈祷的愿望，然后用什么方法去实现呢？

三、13～18岁青少年辅导方案

辅导案例

- 操作课程：我的失落感（方案18）
- 辅导对象

飞镖（化名），男，17岁，就读高中二年级，由于数学考不好及跟小莉分手而失眠。

- 辅导对象口述故事

飞镖脾气很好，待人真诚，喜欢学习和运动，在学校的人缘很好，唯一的缺点是数学考试的表现一直不好，每次考试都不及格。第二次月考的时候，他很努力复习了但结果还是不及格，分数好低哦，飞镖好失望，心情好差。飞镖交了一个女朋友叫小莉，本来关系很好。可是，最近女朋友跟飞镖说她想要好好读书，妈妈也不准交往，所以提出要跟飞镖分手。飞镖想到跟小莉交往期间，还有一个男生也在追求小莉，于是怀疑小莉应该是想跟那个男孩交往才说要分手，实在太让人难以接受了。已经一星期过去了，飞镖一直失眠，也没办法好好读书，不知道该怎么办，唉！

- 辅导对象创作图画

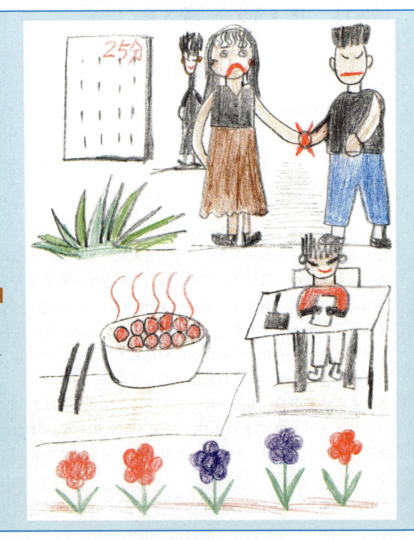

- 辅导师核对图画及故事

故事隐喻核对。辅导对象有早恋现象，分手加上数学考试成绩不佳，让他情绪低落并且失眠。从故事中可以感受到

辅导对象有严重的失落情绪。怀疑小莉跟他分手的原因是接受另一个男生的追求而离开他，这是有待厘清的问题。

图画核对。核对与故事是否有不相符合的状况。

A. 人物：两个人物手牵手中间打个×，表示两人已经分手。小莉背后有一个男生笑着远远地看着小莉，是飞镖怀疑要追小莉的男生，让飞镖无法接受，从而产生失落感。

B. 考试卷：考试卷上面打了25分，飞镖数学成绩不好，飞镖心情很低落。

- 辅导师提问与互动

辅导师：看来失恋、考试考不好已经让你感到很失落，是吗？

飞镖：是的，我确实感到很难过，也很失落。

辅导师：这些失落感对你造成的影响是什么？你如何看待这些影响？

飞镖：数学考试我从来没有考好过，所以已经习惯了，虽然心情低落，但也还好。可是，小莉为了一个男生而离开我，我没办法接受，晚上不但睡不着，而且感觉胸口闷闷的很想死，可是又不能死，因为死了是孬种。

辅导师：这样看来，对于小莉跟你分手的原因，还没有经过证实，对吧？

飞镖：是的，没有获得证实，是我猜的。

辅导师：没有经过证实的事，你单方面乱猜，可能是误会哦。

飞镖：那，老师我该怎么做才好呢？

辅导师：例如尝试写封信问小莉，或是我们一起想想有没有其他的方法可以去证实这件事。

飞镖：老师，可以微信问她或是她的朋友，我回家试试看。如果她没有响应，就直接到学校问她！老师，谢谢您！我知道该怎么做了，直接问她好过我自己乱猜。

辅导师：是啊！看来你已经找到方法处理这些状况了，恭喜你，回家试试吧！

飞镖：好的，老师，谢谢您！

辅导师：如果直接问小莉，她的说法还是一样，你会选择相信吗？

飞镖：如果答案还是一样，我会选择相信而且也会欣然分手，只好面对现实了。

辅导师：看来飞镖很清楚自己做的选择，相信你会做得很好。回家按照你所说的方法去实践，并且把小莉的响应记录下来，下次一起讨论如何？

飞镖：我愿意实验，谢谢老师！（笑着）

辅导师：如果心情还是不好，可以随时来找我，一起努力把这些问题处理掉。你看这些方法都是你自己想出来的，可见得你是有能力处理问题的，要相信自己有能力处理自己的问题。回家先实践看看，我们下周再讨论。

飞镖：好的，老师，谢谢您！

辅导师：好，下周见！拜拜！

飞镖：老师，再见。

方案 17　情绪日记画

（一）学习目标

（1）觉察与辨识自己的情绪。

（2）理解自己的情绪出现的原因。

（3）正确地表达自己的情绪。

（二）创作主题：情绪日记

（三）创作材料

个人：四开图画纸 2 张、铅笔 1 支、毛笔 1 支、双面胶 1 小段、12 色油画棒 1 盒、12 色水彩颜料 1 盒、小水桶 1 个、抹布 1 块。

团体（2～8 人 1 组）：两人共享 12 色油画棒 1 盒、12 色水彩颜料 1 盒；全组共享小水桶 1 个、抹布 1 条。

（四）创作步骤

（1）用双面胶将两张四开图画纸的短边粘贴在一起，并折成五格（扇子折法）。

1. 两张四开图画纸　2. 双面胶一段　3.

（2）把一天从起床出门到回家的心情按照顺序画在格子里。

第一格（封面）起床当下的心情（写下故事名、作者、创作日期）	第二格 起床以后到出门前的心情（用铅笔写下简单的故事内容）	第三格 出门以后在路上的心情（用铅笔写下简单的故事内容）	第四格 进入学校到放学以前的心情（用铅笔写下简单的故事内容）	第五格（封底）放学回家与家人相处的心情（用铅笔写下简单的故事内容）

（3）用画动物、植物、生活物品、卡通的方式进行创作。

（4）用油画棒画线条并涂色，必须把所绘对象涂满。

（5）用铅笔写下简单的故事内容并将背景用水彩颜料涂满。

（6）画好后编成一个故事，说给辅导师听（团体辅导则说给小伙伴听）。

（五）辅导师听故事重点

（1）探究引发辅导对象情绪的事件。

（2）探究辅导对象产生情绪背后的原因与需求。

（3）观察辅导对象回家之后与家人相处的状况。

（六）问问题重点

辅导师可以询问以下问题：

（1）这些情绪来源对你的影响是什么？

（2）要用什么方法让生活中的琐事不影响你的生活？

方案18 我的失落感

(一)学习目标

(1)接纳自己的情绪。

(2)了解情绪无好坏区别这一点,并掌握合理释放情绪的方法。

(3)知道自己复杂情绪出现的原因。

(二)创作主题:我的失落感

(三)创作材料

个人:四开图画纸1张、铅笔1支、毛笔1支、12色油画棒1盒、12色水彩颜料1盒、小水桶1个、抹布1条。

团体(2~8人1组):两人共享12色油画棒1盒、12色水彩颜料1盒;全组共享小水桶1个、抹布1条。

(四)阅读绘本:《失落的一角》

图书信息:(美)谢尔·希尔弗斯坦编绘,陈明俊译,南海出版公司。

故事大纲:一个圆缺了一角,它一边唱着歌一边寻找。有的一角太大,有的又太小,它漂洋过海,历经风吹雨打,终于找到了与自己最合适的那一角,它们组成了完整的圆,但是圆却发现自己再也无法歌唱了,于是它轻轻放下已经寻到的一角,又独自上路继续它寻找的征途……

（五）创作步骤

（1）聆听辅导师阅读《失落的一角》绘本。

（2）将四开图画纸对折成两格。

（3）按照下列主题顺序画在格子里。

第一格	第二格
生活中让你感到失落的事件	你处理失落感的方法
（用铅笔写下简单的故事内容）	（用铅笔写下简单的故事内容）

（4）用画动物、植物、生活物品、卡通的方式进行创作。

（5）用油画棒画线条并涂色，必须把所绘对象涂满。

（6）用铅笔写下简单的故事内容并将背景用水彩颜料涂满。

（7）画好后编成一个故事，说给辅导师听（团体辅导则说给小伙伴听）。

（六）辅导师听故事重点

（1）探究辅导对象产生失落感的背后的原因与需求。

（2）观察事件对辅导对象的影响。

（3）观察辅导对象是否有情绪调节的能力。

（七）问问题重点

辅导对象若有难过、悲伤、压力、不舒服等负面的情绪时，辅导师应询问："失落感对你造成的影响是什么？你如何看待这些影响？"

方案 19　麻烦与烦恼

（一）学习目标

（1）觉察与辨识自己的情绪。

（2）拥有安定的情绪，并能够自在地表达感受。

（3）觉察与辨识生活环境中他人或拟人化对象的情绪。

（4）学习情绪管理与情绪调节。

（二）创作主题：麻烦与烦恼

（三）创作材料：

个人：四开图画纸 2 张、铅笔 1 支、毛笔 1 支、12 色油画棒 1 盒、12 色水彩颜料 1 盒、小水桶 1 个、抹布 1 条。

团体（2～8 人 1 组）：两人共享 12 色油画棒 1 盒、12 色水彩颜料 1 盒；全组共享小水桶 1 个、抹布 1 条。（请辅导师准备许多大小不一的圆形器皿，如饮料罐、奶粉瓶盖等）

（四）创作步骤

（1）在一张四开图画纸上画一个圆，圆圈里画一个自己。

（2）圆圈外画过去一个月的生活中，让自己感到"烦恼"的 3 件事和最"麻烦"的 3 件事。

（3）用画动物、植物、卡通、生活物品的方式进行创作。

（4）用油画棒画线条并涂色，必须把所绘对象涂满。

（5）用铅笔写下简单的故事内容并将背景用水彩颜料涂满。

（6）画好后编成一个故事，说给辅导师听（团体辅导则说给小伙伴听）。

（五）辅导师听故事重点

（1）研究使辅导对象感到麻烦与烦恼的事件。

（2）观察辅导对象的生活受到麻烦与烦恼事件的影响的程度。

（3）观察辅导对象受到的干扰对生活的影响程度。

（六）问问题重点

辅导师可以询问：请检视烦恼与麻烦这件事，它们对你的生活所造成的影响是什么？

方案 20 悲伤的故事

（一）学习目标

（1）察觉与辨识自己的情绪。

（2）正确表达自己的情绪。

（3）以正向态度面对困境。

（4）运用策略调节自己的情绪。

（二）创作主题：悲伤的故事

（三）创作材料

个人：四开图画纸 2 张、铅笔 1 支、毛笔 1 支、双面胶 1 小段、12 色油画棒 1 盒、12 色水彩颜料 1 盒、小水桶 1 个、抹布 1 条。

团体（2～8 人 1 组）：两人共享 12 色油画棒 1 盒、12 色水彩颜料 1 盒；全组共享小水桶 1 个、抹布 1 条。

（四）创作步骤

（1）用双面胶将两张四开图画纸的短边粘贴在一起，并折成七格（扇子折法）。

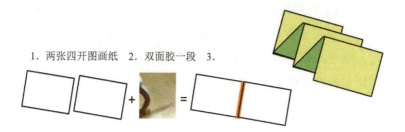

（2）按照下列主题顺序画在格子里。

第一格（封面）悲伤的故事（写下故事名、作者、创作日期）	第二格 幼儿园时发生的悲伤的故事	第三格 小学一至三年级发生的悲伤的故事	第四格 小学四至六年级发生的悲伤的故事	第五格 初中发生的悲伤的故事	第六格 高中发生的悲伤的故事	第七格 现在发生的悲伤的故事

（3）用画动物、植物、生活物品、卡通的方式进行创作。

（4）用油画棒画线条并涂色，必须把所绘对象涂满。

（5）用铅笔写下简单的故事内容并将背景用水彩颜料涂满。

（6）画好后编成一个故事，说给辅导师听（团体辅导则说给小伙伴听）。

（五）辅导师听故事重点

（1）探究令辅导对象感到悲伤的事件产生的背景因素和需求。

（2）探究事件对辅导对象造成的伤害。

（3）观察事件对辅导对象人生发展所产生的影响。

（六）问问题重点

辅导对象若有难过、悲伤、压力、不舒服等负面的情绪时，辅导师应询问："这些悲伤事件是怎么挺过来的，造成的阴影和影响是什么呢？"

方案 21　门里门外

（一）学习目标

（1）觉察与辨识生活环境中他人或拟人化对象的情绪。

（2）以符合社会规范的方式来表达自己的情绪。

（3）运用等待或改变想法的策略调节自己的情绪。

（二）创作主题：门里门外

（三）创作材料

个人：四开图画纸 2 张、铅笔 1 支、毛笔 1 支、双面胶 4 小段、12 色油画棒 1 盒、12 色水彩颜料 1 盒、小水桶 1 个、抹布 1 条。

团体（2～8 人 1 组）：两人共享 12 色油画棒 1 盒、12 色水彩颜料 1 盒；全组共享小水桶 1 个、抹布 1 条。

（四）创作步骤

第一张图画纸：

（1）在四开图画纸上画一个"任意门"（辅导对象自己决定门的大小），并把任意门剪开成可以开关的门。

（2）在门外画"可以被外界知道的人、事、物（用动物、植物、生活物品、卡通等表示）"。

（3）用画动物、植物、生活物品、卡通的方式进行创作。

（4）用油画棒画线条并涂色，必须把所绘对象涂满。

（5）用铅笔写下简单的故事内容并将背景用水彩颜料涂满。

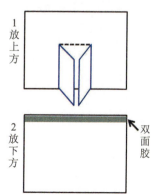

第二张图画纸：

（1）将图画纸的上面的边贴上

双面胶后，粘贴在第一张图画纸的后方（第一张纸贴上方且门能打开，门内要留空间画画）。

（2）在门内画不可以被外界知道的人、事、物。

（3）用画动物、植物、生活物品、卡通的方式进行创作。

（4）用油画棒画线条并涂色，必须把所绘对象涂满。

（5）用铅笔写下简单的故事内容并将背景用水彩颜料涂满。

（6）画好后编成一个故事，说给辅导师听（团体辅导则说给小伙伴听）。

（五）辅导师听故事重点

（1）观察门里和门外的事件对辅导对象造成的影响。

（2）探究门里和门外的事件背后真实的原因和需求。

（3）观察门里和门外的事件对辅导对象是否造成了伤害。

（六）问问题重点

辅导对象若有难过、悲伤、压力、不舒服等负面的情绪时，辅导师应询问："门里的秘密隐藏了什么？压抑了什么？对画里的作者造成了什么影响？他怎么了？愿意多说一点吗？"（辅导对象若不愿意回答，请尊重其选择，辅导对象愿意说才继续挖掘并进行讨论）

方案22　噩梦2

（一）学习目标

（1）辨识自己常出现的复杂情绪。

（2）知道自己在同一事件中产生多种情绪的原因。

（3）运用策略调节自己的情绪。

（二）创作主题：我的噩梦

（三）创作材料

个人：四开图画纸1张、铅笔1支、毛笔1支、双面胶4小段、12色油画棒1盒、12色水彩颜料1盒、小水桶1个、抹布1条。

团体（2～8人1组）：两人共享12色油画棒1盒、12色水彩颜料1盒；全组共享小水桶1个、抹布1条。

（四）创作步骤

（1）将四开图画纸折成八宫格。

（2）把从幼儿园到现在发生的噩梦按照顺序画在格子里。

第一格 幼儿园的噩梦	第二格 小学的噩梦	第三格 初中的噩梦	第四格 高中的噩梦
第五格 幼儿园发生的事	第六格 小学发生的事	第七格 初中发生的事	第八格 高中发生的事

（3）用画动物、植物、生活物品、卡通的方式进行创作。

（4）用油画棒画线条并涂色，必须把所绘对象涂满。

（5）将背景用水彩颜料涂满。

（6）画好后编成一个故事，说给辅导师听（团体辅导则说给小伙伴听）。

（五）辅导师听故事重点

（1）探究辅导对象产生噩梦的背景因素和需求。

（2）观察生活中的事件对辅导对象的影响。

（3）观察噩梦对辅导对象的情绪产生的影响。

（六）问问题重点

辅导师可以询问以下问题：

（1）说一说噩梦与生活的关联性，发生了什么事？怎么了？

（2）噩梦对这个人来说是一种"提示或暗示"吗？为什么？

方案 23　动物与树

（一）学习目标

（1）觉察与辨识自己的情绪。

（2）拥有安定的情绪，并能够自在地表达感受。

（3）了解情绪无好坏，并学习合理释放情绪的方法。

（二）创作主题：动物与树

（三）创作材料

个人：四开图画纸 1 张、铅笔 1 支、毛笔 1 支、双面胶 4 小段、12 色油画棒 1 盒、12 色水彩颜料 1 盒、小水桶 1 个、抹布 1 条。

团体（2～8 人 1 组）：两人共享 12 色油画棒 1 盒、12 色水彩颜料 1 盒；全组共享小水桶 1 个、抹布 1 条。

（四）创作步骤

（1）在四开图画纸上画 1 棵树和 1 只动物（辅导对象自己决定树和动物的大小、位置）。

（2）用油画棒画线条并涂色，必须把所绘对象涂满。

（3）将背景用水彩颜料涂满。

（4）画好后编成一个故事，说给辅导师听（团体辅导则说给小伙伴听）。

（五）辅导师听故事重点

（1）观察辅导对象的外在和内在是否平衡。

（2）观察辅导对象是否有分离焦虑。

（3）观察辅导对象分离焦虑的背后原因和需求。

(六)问问题重点

辅导对象若有难过、悲伤、压力、不舒服等负面的情绪时,辅导师应询问:"树和动物们是怎么相处的,它们相处时的感觉好吗?发生了什么事?"

方案 24　祈福树

（一）学习目标

（1）以正向态度面对困境。

（2）以符合社会文化的方式来表达自己的情绪。

（3）运用等待或改变想法的策略调节自己的情绪。

（二）创作主题：祈福树

（三）创作材料

个人：四开图画纸 1 张、铅笔 1 支、毛笔 1 支、双面胶 4 小段、12 色油画棒 1 盒、12 色水彩颜料 1 盒、小水桶 1 个、抹布 1 条。

团体（2～8 人 1 组）：两人共享 12 色油画棒 1 盒、12 色水彩颜料 1 盒；全组共享小水桶 1 个、抹布 1 条。

（四）创作步骤

（1）在四开图画纸上画 1 棵大树（辅导对象自己决定树的大小、位置、形状）。

（2）画三个愿望在树上，画完之后写上祝福语，祝福语可以用蜡笔画框当装饰，并写上祝福语。

（3）用油画棒画线条并涂色，必须把所绘对象涂满。

（4）将背景用水彩颜料涂满。

（5）画好后编成一个故事，说给辅导师听（团体辅导则说给小伙伴听）。

（五）辅导师听故事重点

（1）探究树在辅导对象心中所代表的意义。

（2）探究三个愿望背后的心理需求。

（3）探究祈福语对辅导对象的意义。

（六）问问题重点

辅导师可以询问以下问题：

（1）这三个愿望能做到吗？怎么做到？

（2）参天大树对你而言代表的意义是什么？对你重要吗？

第三节　学习能力培优方案

一、3～6岁幼儿辅导方案

<div align="center">**辅导案例**</div>

- 操作课程：突破困难（方案29）
- 辅导对象

小花（化名），女，5岁，读幼儿园大班，个性活泼爱说话，常常在同学工作时间找小朋友说话，也因此影响到了别人的学习。

- 辅导对象口述故事

老师教的教具操作小花一下就学会了，而且很快就操作完成，做了几次小花就觉得很无聊，所以就在教室里逛来逛去看别的同学工作，或者找他们聊天。老师都会因为这样骂小花，骂完了还会跟爸爸、妈妈告状，结果小花回家就会被爸爸、妈妈罚写作业。小花觉得大人们不开心就只会罚写作业，小花又不是故意的，做累了起来走一走、逛一逛看别人工作，就被老师罚坐，要不然回家就被罚写，写错了还要再被罚，小花真的好累！小花知道上课要专心学习，可是，小花就是坐不住啊！累了，就想逛一逛，休息一下啊！小花就是没有耐心好好坐着，不知道该怎么办！小花知道要认真把题目算对，可是小花就是没办法把答案全部算对，因为学校有太多教具在吸引她，她真的坐不住，想把所有的教具都做

完。(专注力、耐挫力问题)
- 辅导对象创作图画

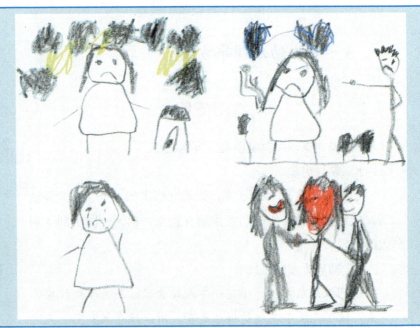

- 辅导师核对图画及故事

故事隐喻核对。小花因为爱说话常常被老师指责和罚坐,有时在教室闲逛被老师瞪眼,所以小花有些情绪,也觉得很无奈和委屈。因为教室里的游戏几乎都学会了,所以在过程中被老师误会不认真,被惩罚,罚写,小花心里自然更不舒服,更讨厌老师了。在学校受委屈,小花很希望获得父母的安慰和鼓励,可是大人只忙着指责,鲜少鼓励。这才是小花感到委屈的主因。小花很希望父母换一个角度跟她沟通,鼓励她,其实问题不严重,只要老师、父母多加鼓励、安慰,再晓以大义,培养小花的专注力和耐心,问题是可以解决的。

图画核对。核对与故事是否有不相符合的状况。

A．人物：从人物表情的哭脸和眼泪来看，小花确实处在无奈和不舒服的状态。特别是从被罚坐的姿势和被老师指责的图画来看，小花确实是很无奈和委屈，也确实是因为自己的不专注和缺乏耐心在教室内闲逛，影响到了同学们的学习，才会被老师指责和罚坐。

B．色彩：主角其实很无奈很委屈，因为闲逛、和同学讲话被老师指责或罚坐，导致画面上出现许多黑色，如黑色的云、黑色的房子、黑色的树等。小花希望爸爸妈妈安慰自己，可爸爸妈妈并没有这样做，反而是责骂与罚写数学题，画面上传达了小花希望出现的状态，结果出现橘色脸的小花，可见小花对妈妈的指责是感觉愤怒的。小花因为上课不专心、缺乏耐心在教室里闲逛及被老师向爸妈告状之后，回家被罚写，并因此感到愤怒的色彩可以获得验证。

- 辅导师提问与互动

辅导师：小花被老师和爸爸、妈妈误会上课不专心，心里一定很不舒服很委屈，是吗？

小花：嗯，是的，好讨厌老师，有时候也讨厌妈妈。

辅导师：对老师和爸爸、妈妈对小花的不理解感到很苦恼，是吗？

小花：嗯，是的，大人好奇怪只会骂人，都不问我为什么会逛来逛去。老师，我跟你说，班上的小朋友都好笨，那么简单的游戏都不会，我操作两次就会了，他们都不会，好好笑！

辅导师：哇，好聪明哦，教室里的游戏早就会操作了，所以你才会逛来逛去想看有没有人需要帮忙，被老师罚坐和

★ 一条紫色的鳄鱼在一座小岛上倚着大树乘凉。

指责，你很委屈我知道。那么，我们来想想看，可以用什么方法让老师知道这些游戏你都会了，你只是在找其他更有挑战性的游戏来操作而已，让老师知道其实你是很专心的，你有方法让老师知道吗？

小花：这个嘛……（想了大约2分钟左右，辅导师在等待小花回答）我想一下，嗯，我干脆告诉老师我都会操作了，请老师给我找新游戏来玩。

辅导师：这个方法很好，太棒了，你看，你是可以想到办法的呀！明天到学校你可以跟老师怎么说呢？

小花：这个嘛……我不知道怎么说。（想很久，还是没有想到怎么说）

辅导师：譬如可以说："老师我游戏操作完了，我逛了一下教具柜，还是找不到有趣的，老师您可以示范新的游戏给我吗？"你觉得这个说法怎么样？

小花：嗯，我知道该怎么办了，我愿意试试看。

辅导师：你看，这个方法是你自己想的，相信你这样跟老师说，老师会理解你的。加油！相信你一定会做得很好！

小花：嗯，我知道该怎么说了，谢谢老师。（开心地笑）

辅导师：另外，在这幅画里小花还提到老师打电话向妈妈告状，回家就会被妈妈惩罚心里很委屈这件事，需要我帮你跟妈妈沟通吗？如果让你跟妈妈讲，你会用什么办法跟妈妈讲呢？想想看吧！

小花：这个嘛……嗯，我不知道跟妈妈怎么讲，而且怕讲不清楚，妈妈一定不会听，她都是让我眼睛看着她，要我闭嘴，不要说话，然后就开始骂我。

辅导师：理解，看来还是得由我跟妈妈沟通了，就把这

件事交给我来处理,放心吧!

小花:好,老师,谢谢你!(很开心的表情)

辅导师:好,回家以后愿意实践吗?把刚才想跟老师说的话明天开始实践,就当是家庭作业吧,你愿意吗?

小花:嗯,好,我愿意!(开心的表情)

辅导师:好棒啊!你看,你会自己想办法了,好棒哦,加油!你一定做得到!拜拜,下周见!

小花:老师,拜拜!

(辅导师接着跟妈妈沟通有关在这幅画里小花提到老师打电话向妈妈告状,回家就会被妈妈惩罚心里很委屈这件事,并且得到妈妈的保证,回家愿意鼓励小花,在她做家庭作业时给予支持与辅导,并且会打分数鼓励小花。)

方案 25 好饿的毛毛虫

（一）学习目标

（1）增强记忆力。

（2）增强组织能力。

（3）拥有述说生活经验的能力。

（4）拥有述说故事的能力。

（5）具备理解图画书、图像与符号的内容与功能的能力。

（二）创作主题：5 天前到现在发生的事

（三）创作材料

每人四开图画纸 1 张、铅笔 1 支、12 色油画棒 1 盒。

（四）阅读绘本：《好饿的毛毛虫》

图书信息：（美）艾瑞·卡尔著，郑明进译，明天出版社。

故事大纲：小毛毛虫从虫卵中孵出后，就开始找东西吃；星期一吃了一个苹果；星期二吃了两个梨子……毛毛虫愈变愈大，然后它躲进茧里，猜猜看，它会变成什么？

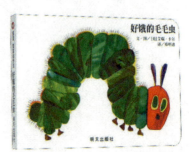

（五）创作步骤

（1）聆听辅导师阅读《好饿的毛毛虫》绘本。

（2）将四开图画纸折成六宫格。

（3）将 5 天前到今天发生的事情，按照下列顺序画在格子里。

第一格 5天前发生的事情	第二格 4天前发生的事情	第三格 3天前发生的事情
第六格 今天发生的事情	第五格 1天前发生的事情	第四格 2天前发生的事情

（4）用画昆虫的方法进行创作。

（5）用铅笔画线条，用油画棒涂色，必须把所绘对象涂满。

（6）画好后编成一个故事，说给辅导师听（团体辅导则说给小伙伴听）。

（六）辅导师听故事重点

（1）判断辅导对象的记忆内容是否完整。

（2）观察辅导对象对事件的组织能力是否流畅。

（3）判断辅导对象对事件发生的过程描述是否完整。

（七）问问题重点

辅导师可以询问以下问题：

（1）5天前发生的事和今天发生的事一样吗？

（2）你发现有哪些差别呢？

方案 26　静心曼陀罗 1

（一）学习目标

（1）提升自我觉察和自我控制力。

（2）提升专注能力，包括语言理解方面的专注力及做出恰当的控制和反应的能力。

（3）学会运用图像与符号。

（二）创作主题：静心曼陀罗

（三）创作材料

每人四开图画纸 1 张、铅笔 1 支、12 色油画棒 1 盒。（请辅导师准备许多大小不同的圆形器皿，如饮料罐、奶粉瓶盖等）

（四）创作步骤

（1）将四开图画纸折成四宫格。

（2）找一个圆形器皿放在图画纸十字的正中心描出其轮廓——一个圆（辅导对象自己决定圆的大小）。

（3）辅导对象一边听音乐，一边安静地画画，不可以说话。

（4）用直线、弯线、三角尖锐线等进行创作。

（5）用铅笔画线条，用油画棒涂色，必须把所绘对象涂满。

（6）画好后编成一个故事，说给辅导师听（团体辅导则说给小伙伴听）。

（五）辅导师听故事重点

（1）观察辅导对象的思考及想象力是否丰富。

（2）观察辅导对象的专注与耐挫力是否出现了问题。

（3）观察辅导对象是否能运用图像符号说故事。

（六）问问题重点

（1）这个人在画画的时候你觉得他有专心画画吗？他怎么了？

（2）画画和涂色的时候你觉得他有遇到困难吗？发生什么事了？怎么了？

方案 27　我要去上学

（一）学习目标

（1）拥有描述一个经历过的事件的能力。

（2）拥有描述自己的观察和发现的能力。

（3）建构包含事件开端、过程、结局与个人观点的经验述说。

（4）拥有解决问题的能力。

（二）创作主题：我要去上学

（三）创作材料

每人四开图画纸 1 张、铅笔 1 支、12 色油画棒 1 盒。

（四）创作步骤

（1）在四开图画纸上按照下列主题创作（辅导对象自己决定创作的内容、顺序）。

◎从家到幼儿园会经过的路
◎在上学的路上会遇到的有趣的人和事
◎路上会遇到的可怕的人和事

（2）用铅笔画线条，用油画棒涂色，必须把所绘对象涂满。

（3）画好后编成一个故事，说给辅导师听（团体辅导则

说给小伙伴听）。

（五）辅导师听故事重点

（1）判断辅导对象是否具备空间概念和推理能力。

（2）推测辅导对象是否具备问题解决能力。

（3）观察辅导对象所面临的心理困境。

（六）问问题重点

辅导师可以询问以下问题：

上学路上遇到可怕的事时要怎么躲过去？用什么方法躲过呢？

方案 28　上街去买东西

（一）学习目标

（1）理解他人的观点，并提出好的策略与方法，解决问题。

（2）培养共同专注力，学习与他人合作，共同讨论、分享与思考的能力。

（3）学习与他人合作，共同讨论、分享与思考的能力，培养领导团队的能力。

（4）发现他人没有注意到的点，并提出好的策略与方法，解决问题。

（5）根据自己的反思与反省提出解决问题的方法，并在生活中进行实践。

（二）创作主题：上街买东西

（三）创作材料

个人：每人四开图画纸 1 张、铅笔 1 支、12 色油画棒 1 盒。

团体（2～8 人 1 组）：四开图画纸 2 张。

（四）创作步骤

（1）个人：在四开图画纸上按照下列主题创作（辅导对象自己决定创作的内容、顺序、规则）。

团体：与小伙伴们一起讨论并创作。

◎订计划：100 元可以买的东西、怎么买东西
◎路径：出发的路、过程中的路、回来的路
◎陷阱：会遇到的危险、陷阱（设在路径上）
◎店铺：书店、糖果店、超市、大卖场、玩具店等
◎人物：老板、营业员、顾客等
◎游戏规则：由辅导对象自己（讨论）决定

（2）用铅笔画线条，用油画棒涂色。

（3）完成后与小伙伴们（辅导师）将上街买东西的游戏做一遍。

（4）和小伙伴（辅导师）讨论自己的收获、发现和玩游戏的感觉。

（五）辅导师听故事重点

（1）观察辅导对象是否具备解决问题的能力。

（2）探究辅导对象平时生活中遇到的心理困境。

（3）观察辅导对象的心理反应。

（4）观察辅导对象是否具备逻辑分析、使用金钱的概念。

（六）问问题重点

辅导师可以询问以下问题：

（1）上街买东西的时候如果遇到危险你怎么躲过，用什么方法躲过呢？

（2）你有哪些收获、发现和感觉呢？

方案 29　突破困难

（一）学习目标

（1）提升专注力，增加其学习能力与问题解决能力。

（2）拥有述说经验与编、讲故事的能力。

（3）展现出有系统的思考能力。

（4）展现出有系统的学习与问题解决能力。

（二）创作主题：突破困难

（三）创作材料

每人四开图画纸 1 张、铅笔 1 支、12 色油画棒 1 盒。

（四）创作步骤

（1）将四开图画纸折成四宫格，并按照下列主题进行创作。

第一格 一个主角	第二格 会遇到的困难
第四格 可能的结局	第三格 解决困难的方法

（2）用画动物的方法进行创作。

（3）用铅笔画线条，用油画棒涂色，必须把所绘对象涂满。

（4）画好后编成一个故事，说给辅导师听（团体辅导则说给小伙伴听）。

（五）辅导师听故事重点

（1）探究辅导对象在平时生活中的心理困境。

（2）观察辅导对象解决问题的能力。

（3）观察辅导对象的逻辑分析能力。

（六）问问题重点

辅导师可以询问以下问题：

（1）画里的这个人所遇到的困难，你觉得可以处理吗？怎么处理呢？

（2）这个结局好吗？如果不好可以有哪些方法改变呢？

方案 30　迷宫游戏

（一）学习目标

（1）培养共同专注力，学习与人合作，共同讨论、分享与思考的能力。

（2）培养领导团队的能力。

（3）发现他人没有看到的点，并提出好的策略与方法，解决问题。

（4）通过心理整合，学习面对问题、处理问题、接受自我、放下执着。

（二）创作主题：迷宫游戏

（三）创作材料

个人：每人四开图画纸 1 张、铅笔 1 支、12 色油画棒 1 盒。

团体（2～8 人 1 组）：四开图画纸 2 张。

（四）创作步骤

（1）个人：在四开图画纸上按照下列主题进行创作（辅导对象自己决定创作的内容、顺序）。

团体：与小伙伴们一起讨论并创作。

> ◎路径规则：有起点、终点；可以有岔路、池塘、桥梁等；交通方式可以有水陆交通、海路交通、空中交通等设计
> ◎障碍可以有：陷阱、沼泽、鳄鱼潭、妖怪、关卡机会或命运等
> ◎游戏规则：由辅导对象自己（讨论）决定

(2)用铅笔画线条，用油画棒涂色。

(3)和小伙伴们（辅导师）一起将上面的想法设计成迷宫。

(4)设计完成之后和小伙伴们（辅导师）一起玩迷宫城堡游戏。

(5)和小伙伴们（辅导师）讨论自己的收获、发现和玩游戏的感觉。

（五）辅导师听故事重点

(1)探究辅导对象内心真实的需求。

(2)探究辅导对象所遇到的心理困境。

(3)判断辅导对象应对困难与挫折的能力。

（六）问问题重点

辅导师可以询问以下问题：

(1)这个活动让你学到了什么？发现了什么？

(2)当遇到困难或陷阱的时候怎么办呢？

(3)如果找不到路了，可以怎么做呢？

方案 31　最想做的 8 件事

（一）学习目标

（1）提升专注力，加强学习能力与问题解决能力。

（2）展现出有系统的思考能力。

（3）展现出有系统的学习与问题解决能力。

（二）创作主题：最想做的 8 件事

（三）创作材料

每人四开图画纸 1 张、铅笔 1 支、12 色油画棒 1 盒。（请辅导师准备许多大小不同的圆形器皿，如饮料罐、奶粉瓶盖等）

（四）创作步骤

（1）将四开图画纸折成四宫格。

（2）找一个圆形器皿放在图画纸十字的正中心描出其轮廓——一个圆（辅导对象自己决定圆的大小）。

（3）在圆圈里画一只动物形象，代表自己。

（4）将最想做的八件事分别画在顺时针 1～8 的位置上。

（5）用铅笔画线条，用油画棒涂色，必须把所绘对象涂满。

（6）画好后编成一个故事，说给辅导师听（团体辅导则说给小伙伴听）。

（五）辅导师听故事重点

（1）探究辅导对象的内心需求。

（2）探究辅导对象所面临的困境。

（3）判断辅导对象的问题解决能力。

（六）问问题重点

辅导师可以询问以下问题：

（1）这8件最想做的事是你的愿望吗？

（2）你会用什么方法达成呢？

方案32 模仿秀

(一)学习目标

(1)培养主动探索与学习的习惯。

(2)习惯于用语言、肢体语言表达观点、情感和内心状态。

(3)用生活环境中的元素诠释图像与符号的意义。

(4)会使用简单的比喻。

(二)创作主题:我想变成……

(三)创作材料

每人四开图画纸1张、铅笔1支、12色油画棒1盒。

(四)创作步骤

(1)将四开图画纸折成四宫格,并按照下列主题顺序进行创作。

第一格 最想模仿 的人	第二格 模仿对方 的动作
第四格 模仿对方 说话	第三格 模仿对方 的打扮

(2)用画动物的方法来进行创作。

(3)用铅笔画线条,用油画棒涂色,必须把所绘对象涂满。

(4)画好后编成一个故事,说给辅导师听(团体辅导则说给小伙伴听)。

（五）辅导师听故事重点

（1）探究辅导对象的内心需求。

（2）探究辅导对象面临的心理困境。

（3）判断辅导对象的觉察与表达能力。

（六）问问题重点

辅导师可以询问以下问题：

（1）想模仿的这个人，你崇拜他什么呢？他传达给你的精神是什么？

（2）怎么才能成长为模仿对象那样的人？可以怎么做？

（3）模仿对象的精神有哪些是你可以学习的？

二、7~12 岁儿童辅导方案

辅导案例

- 操作课程：突破困境（方案 37）
- 辅导对象

小萌（化名），女，12 岁，就读小学六年级，因为月考考试科目太多，书看不完而陷入困境，因而请求辅导师的帮助。

- 辅导对象口述故事

小萌请求爸妈帮忙报名补习班的课程。结果上太多课了，没有时间看书和做学校的作业。小萌觉得每天都好忙好忙，没有时间休息，连喘一口气的时间都没有，小萌忙到晚上不敢睡觉。她很努力地看书，但还是很紧张、很担心，会因为没做完作业而不敢上学。月考快到了，小萌书看不完，晚上又睡不着，所以就来找老师帮忙。小萌的书看不完怎么办，这样考试就会考不好的，小萌得想办法解决时间的问题，可是又不知道怎么着手规划和利用时间，怎么可以让自己好好地上补习班，也可以好好地利用时间看书，而不是每天总是慌慌张张地上补习班，慌慌张张地回家应付学校的功课，两边都没有做好。而且，考试快到了书也没有看，时间总是不够用。小萌只能努力再努力地读书，可是效果总是不太好，常常读不完书做不完作业，所以才向老师求助。（思考力、创造力、专注力、耐挫力、觉察与表达力）

- 辅导对象创作图画

- 辅导师核对图画及故事

故事隐喻核对。辅导对象是一个主动性很强的孩子，遇到困难会主动寻求老师的帮助，会运用学校的资源解决问题，因为补习课程太多而影响学校的课业考试，产生了焦虑，因而害怕上学。小萌的问题并不严重，只要协助小萌学做读书计划，并按照计划复习功课，问题就可以很快得到处理。这个问题解决了，考试焦虑的情绪自然就能够得到缓和并释放，也就能专注于学习而不慌乱了。

图画核对。核对与故事是否有不相符合的状况。

A．人物表情：人物表情都是笑脸，可见小萌虽然遇到了考试的焦虑，在老师的帮助下，学习做复习的读书计划并去实践，那么考试焦虑的情绪自然得到了缓和与释放。这样就不会出现慌乱补习、慌乱应付学校课业和考试的状况了。

B. 从色彩来看：人物的色彩很丰富，可见小萌虽然遭遇了考试的压力并因此而焦虑，但只要寻求合理的协助，就可以面对问题，处理问题。小萌需要接纳事实，进而放下因考试产生的焦虑，学习做读书计划和时间的规划，只要恢复到正常学习的状态，她就不会再慌乱了。

- 辅导师提问与互动

辅导师：补习太多，没有时间复习功课，加上睡不着觉，让你感到很焦虑很恐惧，是吗？

小萌：是的，以前没有补习的时候可以有时间复习功课，现在上好多课，没有时间复习了，好焦虑，不敢到学校上课。可是我又怕爸爸妈妈担心，所以没有告诉他们现在这种状况，只好跟老师说。

辅导师：了解，一下子报太多补习班的课，短时间内适应不了，也是正常的现象。你的自觉性很高，能够找老师来协助，很棒。你是一个很聪明又愿意为自己的状态负责的孩子，老师觉得你很棒，愿意针对你的需求给予协助。从刚刚的故事主题和内容来看，你确实是考试焦虑，这种焦虑和恐惧让你失去了复习功课的方向，也让你失去了自信心，更让你因为补习太多，时间的应用上似乎变得很紧很赶。你感觉复习功课时间不够用，因此才焦虑与恐惧。如果可以的话，你的补习课程可以减少一部分吗？这样就能减轻你的焦虑和时间的负担了。

小萌：嗯，我不想减少补习班的课程，因为这个补习对我的学习有帮助，我想另外找方法来解决这个问题。

辅导师：理解，看起来补习对你来说也是重要的学习，那么如果把补习和学校上课的零碎时间做整体复习功课的时

间规划，你觉得你做得到吗？

小萌：嗯，老师您说的这个方法我觉得很好，我想试试看。

辅导师：好，那么，我们来看看你一周七天里哪些时段有零碎时间吧。

小萌：老师，周二、周五晚上有两个小时，周日有一天的时间。

辅导师：好，你的意思是周二晚上有两个小时，周五晚上有两个小时，周日一天都有时间。那么，你每天晚上几点睡觉呢？

小萌：平常我都是晚上11点睡觉，所以周二、周五都是晚上9点回到家里，这样就有4个小时，周日没有补习，整天都是我的时间。

辅导师：那么针对这些零碎时间，做一个读书复习计划，并且按照这个计划做课业的复习，把完成的科目用红笔勾掉，下次再把时间规划表带来，我们再来做修订与讨论，好吗？

小萌：好的，我回家做一个计划表，同时按照计划表复习功课，下次再跟老师一起讨论。（小萌面带笑容开心极了）

辅导师：看来利用零碎时间规划表来复习功课的方法，是你能够接受的方法，相信你一定可以做得很好，记得每完成一次复习，就用一句话鼓励自己，这样你就不会半途而废了。加油，你一定可以做到的，我相信你一定可以的。（辅导师举手打气表示加强正能量）

小萌：好的，我一定会做到的，小萌加油！（笑容满面）

辅导师：（竖大拇指，表示加油！）下周见，小萌！拜拜！

小萌：老师再见！

方案33 假日生活检讨

（一）学习目标

（1）增强记忆力。

（2）增强组织能力。

（3）述说生活经验。

（4）学会编、讲故事，述说个人经验。

（5）提升专注力、学习能力与问题解决能力。

（二）创作主题：我的假日生活

（三）创作材料

每人四开图画纸1张、铅笔1支、12色油画棒1盒。

（四）创作步骤

（1）将四开图画纸折成四宫格。

（2）将假日一天的生活按照顺序画在格子里。

第一格 假日生活有趣的部分	第二格 假日生活无趣的部分
第四格 保留的方法	第三格 修正方法

（3）用画动物或植物的方法来进行创作。

（4）用铅笔画线条，用油画棒涂色，必须把所绘对象涂满。

（5）画好后编成一个故事，说给辅导师听（团体辅导则

说给小伙伴听)。

(五)辅导师听故事重点

(1)探究辅导对象真实的内在需求。

(2)探究辅导对象的心理困境。

(3)观察辅导对象对假日生活中发生的事件的叙述是否完整。

(六)问问题重点

辅导师可以询问以下问题:

(1)假日生活轻松吗?有压力吗?

(2)家人怎么相处呢?怎么了?

(3)这个修正方法有效吗?可以怎么做呢?

方案 34　静心曼陀罗 2

（一）学习目标

（1）能保持好的自我觉察力和自我控制力。

（2）提升专注能力，包括语言理解方面的专注能力与做出恰当的控制和反应。

（3）学会运用图像与符号。

（4）拥有主动探索与学习的习惯。

（二）创作主题：静心曼陀罗

（三）创作材料

每人四开图画纸 1 张、铅笔 1 支、12 色油画棒 1 盒。（请辅导师准备许多大小不同的圆形器皿，如饮料罐、奶粉瓶盖等）

（四）创作步骤

（1）将四开图画纸折成四宫格。

（2）找两个大小不一的圆形器皿放在图画纸十字的正中心，分别描出其轮廓——两个圆（辅导对象自己决定圆的大小）。

1.

2.

（3）辅导对象一边听音乐，一边安静地画画，不可以说话。

（4）用画直线、弯线、三角尖锐线等方法进行创作。

（5）用铅笔画线条，用油画棒涂色，必须把所绘对象涂满。

（6）画好后编成一个故事，说给辅导师听（团体辅导则说给小伙伴听）。

（五）辅导师听故事重点

（1）观察辅导对象的思考及想象能力是否丰富。

（2）观察辅导对象是否具备探索与实践精神。

（3）观察辅导对象是否能运用图像符号述说故事。

（六）问问题重点

（1）你能专心画画吗？

（2）画画时你觉得遇到困难了吗？遇到什么困难了？怎么修正这种挫败感呢？

方案 35　金银岛之旅

（一）学习目标

（1）展现出有系统的思考能力。

（2）展现出有系统的学习与问题解决能力。

（3）拥有述说经验与编、讲故事的能力。

（4）通过心理整合，学习面对、处理问题，接受自我，放下执着。

（二）创作主题：我的金银岛之旅

（三）创作材料

每人四开图画纸1张、铅笔1支、12色油画棒1盒。

（四）创作步骤

（1）在四开图画纸上按照下列主题进行创作（辅导对象自己决定创作的内容、顺序）。

> ◎如果你驾着船去金银岛寻宝，会遇到哪些神奇的事情？
> ◎在前往金银岛寻宝的过程中你会遇到什么样的困境和危险？
> ◎你会用什么方法去应对这些困境与危机呢？
> ◎如果你获得了宝藏，你打算如何运用这些宝藏呢？
> ◎这些宝藏的获得对你的意义、影响是什么？

（2）用铅笔画线条，用油画棒涂色，必须把所绘对象涂满。

（3）画好后将上述思考历程编成故事（100字以内），说给辅导师听（团体辅导则说给小伙伴听）。

（五）辅导师听故事重点

（1）判断辅导对象的问题解决能力。

（2）探究辅导对象真实的心理需求。

（3）判断辅导对象面对困境的应对能力。

（六）问问题重点

辅导师可以询问以下问题：

（1）获得宝藏时，你会做什么样的选择？

（2）如果你拿到宝藏，会怎样运用这些宝藏呢？

方案 36　探索之旅

（一）学习目标

（1）展现出有系统的学习与问题解决能力。

（2）提升专注力、学习与问题解决能力。

（3）拥有述说经验与编、讲故事的能力。

（4）根据自己的反思与反省提出解决问题的方法，并在生活中进行实践。

（二）创作主题：我的荒岛探险

（三）创作材料

每人四开图画纸 1 张、铅笔 1 支、12 色油画棒 1 盒。

（四）创作步骤

（1）在四开图画纸上依下列主题进行创作（辅导对象自己决定创作的内容、顺序、规则）。

> ◎你搭船到国外旅游，如果在海上遇到海盗抢劫或船难时，你如何逃脱？
>
> ◎发生危险后如何逃生？如果漂流到了荒岛，如何在荒岛上生活？
>
> ◎如果在荒岛上生活了一段时间，你还想回到原来生活的世界吗？

（2）用铅笔画线条，用油画棒涂色，必须把所绘对象涂满。

（3）画好后将上述思考历程编成故事（100 字以内），说给辅导师听（团体辅导则说给小伙伴听）。

（五）辅导师听故事重点

（1）判断辅导对象遇到问题时的应对能力。

（2）判断辅导对象解决问题的能力。

（3）探究辅导对象内心真实的需求。

（六）问问题重点

辅导师可以询问以下问题：

（1）如果你在生活中遇到困难或陷入困境，你怎么做抉择呢？

（2）如果在岛上生活了一段时间，你会怎么做抉择呢？是留在岛上生活，还是回到原来生活的世界呢？

方案 37　突破困境 1

（一）学习目标

（1）展现出有系统的思考能力。

（2）提升专注力、学习与问题解决能力。

（3）通过反思与反省顿悟，能产生新的想法来解决问题。

（4）根据自己的反思与反省提出解决问题的方法，并在生活中进行实践。

（二）创作主题：突破困境

（三）创作材料

每人四开图画纸 1 张、铅笔 1 支、12 色油画棒 1 盒。

（四）创作步骤

（1）将四开图画纸折成六宫格。

（2）在四开图画纸上按照下列主题进行创作。

第一格 一个主角 （自己）	第二格 困难与困境	第三格 找资源的 方法
第六格 预测可能的 结局	第五格 如何运用 新资源	第四格 未来的规划

（3）用铅笔画线条，用油画棒涂色，必须把所绘对象涂满。

（4）画好后编成一个故事，说给辅导师听（团体辅导则说给小伙伴听）。

（五）辅导师听故事重点

（1）探究辅导对象在生活中面临的心理困境和问题。

（2）探究辅导对象真实的心理需求。

（3）观察辅导对象面对、处理和接纳问题的程度。

（六）问问题重点

辅导师可以询问以下问题：

（1）这个主角是一个什么样的人？在生活中遇到困难或面临困境时会怎么做抉择呢？

（2）这个主角有很多资源可以用，你觉得他能用自己的资源解决问题吗？

方案 38 偶像

（一）学习目标

（1）通过反思与反省顿悟，能产生新的想法来解决问题。

（2）根据自己的反思与反省提出解决问题的方法，并在生活中进行实践。

（3）拥有述说经验与编、讲故事的能力。

（4）拥有用语言、肢体语言表达观点、情感和内心感受的习惯。

（二）创作主题：我的偶像

（三）创作材料

每人四开图画纸 1 张、铅笔 1 支、12 色油画棒 1 盒。

（四）创作步骤

（1）将四开图画纸折成六宫格。

（2）在四开图画纸上按照下列主题进行创作。

第一格 偶像的 样子	第二格 偶像的人格 魅力	第三格 偶像的 观点
第六格 自己成为偶像的模样	第五格 偶像的 精神	第四格 偶像的影响力

（3）用铅笔画线条，用油画棒涂色，必须把所绘对象涂满。

（4）画好后编成一个故事，说给辅导师听（团体辅导则

说给小伙伴听)。

(五)辅导师听故事重点

(1)探究辅导对象模仿崇拜者的心理因素。

(2)探究辅导对象内心深处所面临的困境。

(3)探究辅导对象真实的心理需求。

(六)问问题重点

辅导师可以询问以下问题:

(1)偶像传达的精神和价值观你认同吗?你想成为和偶像一样的人吗?

(2)如果你变成了和偶像一样的人,你会对这个世界有什么影响力和贡献呢?

方案 39　海洋世界

（一）学习目标

（1）提升专注力、学习与问题解决能力。

（2）展现出有系统的思考能力。

（3）展现出有系统的学习与问题解决能力。

（二）创作主题：海洋世界

（三）创作材料

每人四开图画纸 1 张、铅笔 1 支；2 人共享 1 盒 12 色蜡笔。

（四）创作步骤

（1）在四开图画纸上依下列主题进行创作（辅导对象自己决定创作的内容、顺序、规则）。

> ◎如果你是潜水员或渔民，你觉得海里会有哪些海洋生物？
>
> ◎你是潜水员，你愿意欣赏海洋生物，你可以成为帮助清理海洋垃圾的专业潜水员，也可以成为专业渔夫捕鱼。你想要当专业的潜水员，还是当专业的渔夫捕鱼呢？
>
> ◎潜水员的生活是什么样的？渔夫的生活是什么样的？想象一下吧！

（2）用铅笔画线条，用油画棒涂色，必须把所绘对象涂满。

（3）画好后编成一个故事，说给辅导师听（团体辅导则说给小伙伴听）。

（五）辅导师听故事重点

（1）判断辅导对象的抉择能力。

（2）探究辅导对象的真实心理需求。

（3）判断辅导对象的问题解决能力。

（六）问问题重点

辅导师可以询问以下问题：

（1）你是怎么选的？为什么选这个呢？

（2）对你而言，海洋世界是一个什么样的世界呢？

方案40　愿望能量圈

（一）学习目标

（1）拥有主动探索与学习的习惯。

（2）展现出有系统的学习与问题解决能力。

（3）学会编、讲故事，述说个人经验。

（4）根据自己的反思与反省提出解决问题的方法，并在生活中进行实践。

（二）创作主题：8个愿望

（三）创作材料

每人四开图画纸1张、铅笔1支、12色油画棒1盒。（请辅导师准备许多大小不一的圆形器皿，如饮料罐、奶粉瓶盖等）

（四）创作步骤

（1）先思考以下内容并准备创作。

◎如果现在给你10万元购买8个愿望，你会怎么买？

◎你会把钱全部花光还是留一些存起来，便于下次再使用？

◎完成这8个愿望之后，你还有别的想法吗？

（2）将四开图画纸折成四宫格。

（3）找一个圆形器皿放在图画纸十字的正中心描出其轮廓——一个圆（辅导对象自己决定圆的大小）。

（4）在圆圈里画出自己。

（5）将8个愿望画在顺时针1~8的位置上。

（6）用铅笔画线条，用油画棒涂色，必须把所绘对象涂满。

（7）画好后编成一个故事，说给辅导师听（团体辅导则说给小伙伴听）。

（五）辅导师听故事重点

（1）观察辅导对象的金钱观。

（2）探究辅导对象真实的心理需求。

（3）判断辅导对象的价值观正确与否。

（六）问问题重点

辅导师可以询问以下问题：

（1）从本活动中你学会了什么？发现了什么？对你有什么启示？

（2）这8个愿望能达成吗？如何达成呢？

（3）这样的处理金钱的方式你觉得好吗？如果不好怎么修正呢？

三、13～18岁青少年辅导方案

辅导案例

- 操作课程：未完成的事（方案41）
- 辅导对象

小芳（化名），女，14岁，初中二年级，缺乏自信与学习动机，有拖延症。

- 辅导对象口述故事

小芳最喜欢发呆、看小说、看动漫，不喜欢读书、考试和上学。过去一周，小芳没有完成作业，睡不饱，还有一堆读不完的书，说真的，做这些真的很无聊。

小芳数学、英语考试从来都没有及格过，因为学校老师教得太无聊，所以小芳不喜欢上学，每天都不想起床，故意睡过头，就迟到了。如果每天都能发呆、看小说、看动漫，那该有多好啊！如果都不用写无聊的作业，每天做自己喜欢的事和不用考试，这样小芳就会很开心，很幸福。

我知道人不学习、不读书是不可能的。可是学校课业实在太无聊，老师讲课也很无聊，要如何提高自己的学习动机呢？我曾思考过，可是想通了，做几天就会放弃，所以，该怎么办呢？我也想好好读书，也想好好地成为有用的人，按照自己的规划好好过自己的人生，好好发展自己的事业，可是我觉得好难好难啊！

小芳知道只能面对现实了。只要等到大学毕业，就可以按照自己的意思生活，睡到自然醒，做喜欢的事，看喜欢的

书和动漫，人生多幸福快乐啊！爸妈会帮忙做很多事，反正他们决定就好，小芳根本不为未来要做啥而烦恼，反正就算没达成，他们也会帮小芳完成。可是那样的人生会很无聊。好想快点长大直接跳到大学毕业啊！

- 辅导对象创作图画

- 辅导师核对图画及故事

故事隐喻核对。小芳是独生女，父母代劳太多，缺乏学习动机，觉得人生只需要看动漫和小说，睡到自然醒，做自己喜欢的事。从故事的描述中可以知道小芳无学习动机的原因是父母的宠爱、代劳和做决定，其同时也是导致小芳厌恶学习的原因。通过让小芳学着自我做决定来培养小芳的主动性，便可以让小芳的学习动机与课业的学习兴趣都得到提

升。同时要与小芳的父母沟通,使其能进行良好教养模式、亲子互动与沟通技巧的家长课堂学习,以提升家长的亲子互动与沟通的能力。经过上述努力,小芳的问题便可以得到解决。

图画核对。核对与故事是否有不相符合的状况。

A．图像呈现:从图像的呈现来看,过去一周令小芳烦恼的事是考试、读不完的书、上课迟到,她在这三件事上都打了叉叉。在作业、睡眠、读不完的书上也打了叉叉,可见小芳的学习动机缺乏,而且厌恶学习。图像内容与故事内容是吻合的。

B．色彩呈现(边听孩子表述,边做图像核对):从色彩来看,未来一周想完成的事是不用读数学和英语,可以读动漫和小说,参加自己喜欢的活动,可以自由自在地逛街,买漂亮的衣服穿;如果可以睡到自然醒,人生可以更快乐、更幸福。从色彩的应用来看,都是七彩的用色,可以获得证明。

- 辅导师提问与互动

辅导师:可以感觉到画里的这个人很厌恶学习,爸妈都替她做好了决定,她觉得人生很无聊,是吗?

小芳:是的,读书、课后学习都是爸妈决定的,实在让人觉得无聊又烦,所以我都故意睡到迟到。

辅导师:不能自己做决定,让你很无奈,是可以被理解的。

小芳:是呀,都不是我决定的,为什么却是我去学习、读书?

辅导师:这种感觉很无力也很无助,是吗?

小芳:是的,我期待我的爸妈能改变,可是我觉得很难。

辅导师：这个部分，我会找时间跟你的父母沟通，你看怎么样？

小芳：好的，老师拜托您了。

辅导师：初中的教育是义务教育，这点你必须知道，连你的爸爸妈妈都无法改变，爸妈只是希望你的人生可以过好，所以才会为你做决定，他们没有询问你的意见就帮你做决定，是不够尊重你。这点是可以修正的，不是吗？如果你都不做努力，不尝试让爸妈改变，那怎么会有转变的机会呢？

小芳：老师你说得有道理，我尝试过，但没有用，他们不会听的。（小芳默默地哭着）我就是无法忍受爸爸妈妈的霸道决定，我想表达想法，也想告诉他们我真正的需要。

辅导师：那么，你尝试过向他们表达你的想法吗？（辅导师支持她）

小芳：我就说为什么我不能自己决定要读哪一所学校，我的好朋友都在隔壁的学校，为什么我不能去上我喜欢的课后班，一定要上英文、数学这些课。越讲越生气我就大吼大叫啊。

辅导师：那么，你尝试过换种方式跟父母沟通吗？

小芳：老师，您的意思是……

辅导师：例如你可以降低音量，慢慢把自己的想法表达清楚，心平气和地跟爸妈沟通。

小芳：哦，我没办法忍，越讲越生气，所以就大吼大叫，我只想反抗他们。

辅导师：如果没办法好好地说，那你愿意尝试把自己的想法用笔写下来，并且用和善讨论的语气表达吗？

小芳：好，我试试看。

辅导师：好，回家尝试看看，爸爸妈妈那儿，我再想别的方法跟他们沟通，当然今天的事就只有我俩知道，别担心。

小芳：好，谢谢老师。（面带笑容）

辅导师：我相信你一定可以做到，你要努力让爸妈听你说你想说的，加油！

小芳：谢谢老师，老师再见。

方案 41　未完成的事

（一）学习目标

（1）提升专注力、学习与问题解决能力。

（2）增强记忆力。

（3）学习保持好的自我觉察及自我控制能力。

（二）创作主题：未完成的事

（三）创作材料

个人：四开图画纸 1 张、铅笔 1 支、毛笔 1 支、12 色油画棒 1 盒、12 色水彩颜料 1 盒、小水桶 1 个、抹布 1 条。

团体（2～8 人 1 组）：两人共享 12 色油画棒 1 盒、12 色水彩颜料 1 盒；全组共享小水桶 1 个、抹布 1 条。

（四）创作步骤

（1）将四开图画纸对折成四宫格。

（2）按照下列主题顺序画在格子里。

第一格 烦恼的三件事	第二格 未完成的三件事
第四格 未来想完成的 三件事	第三格 未来想达到的 生活目标

（3）用画人物、动物、卡通的方式进行创作。

（4）用油画棒画线条并涂色，必须把所绘对象涂满。

（5）用铅笔写下简单的故事内容，并将背景用水彩颜料涂满。

（6）画好后编成一个故事，说给辅导师听（团体辅导则说给小伙伴听）。

（五）辅导师听故事重点

（1）探究辅导对象内心深处真实的需求。

（2）判断辅导对象的问题解决能力。

（3）判断辅导对象是否具备专注力。

（六）问问题重点

辅导师可以询问以下问题：

（1）从这个活动中你学到了什么？收获、发现、启示分别是什么？

（2）烦恼的事情可以怎么解决呢？

（3）还未完成的事情打算怎么做？

（4）未来想达到的生活目标你觉得能实现吗？为什么？

方案 42　静心曼陀罗 3

（一）学习目标

（1）学习保持好的自我觉察及自我控制能力。

（2）提升专注力，包括语言理解方面的专注力及做出恰当的控制和反应。

（3）培养主动探索与学习的习惯。

（二）创作主题：静心曼陀罗

（三）创作材料

个人：四开图画纸 1 张、铅笔 1 支、毛笔 1 支、12 色油画棒 1 盒、12 色水彩颜料 1 盒、小水桶 1 个、抹布 1 条。

团体（2～8 人 1 组）：两人共享 12 色油画棒 1 盒、12 色水彩颜料 1 盒；全组共享小水桶 1 个、抹布 1 条。（请辅导师准备许多大小不一的圆形器皿，如饮料罐、奶粉瓶盖等）

（四）创作步骤

（1）将四开图画纸折成四宫格。

（2）找一个圆形器皿放在图画纸十字的正中心描出其轮廓——一个圆（辅导对象自己决定圆的大小）。

（3）辅导对象一边听音乐，一边安静地画画，不可以说话。

（4）用直线、弯线、三角尖锐线等进行创作。

（5）用油画棒画线条并涂色，必须把所绘对象涂满。

（6）将背景用水彩颜料涂满。

（7）画好后编成一个故事，说给辅导师听（团体辅导则说给小伙伴听）。

（五）辅导师听故事重点

（1）判断辅导对象的思考及想象能力是否丰富。

（2）判断辅导对象是否具备探索与实践精神。

（3）观察辅导对象能否运用图像符号述说故事。

（六）问问题重点

辅导师可以询问以下问题：

（1）你觉得自己能专心画画吗？

（2）画画时你遇到困难了吗？是什么困难？怎么消除这种挫败感呢？

方案 43　太极静心图

（一）学习目标

（1）提升专注力，增加其学习能力与问题解决能力。

（2）通过反思与反省顿悟，能产生新的想法来解决问题。

（3）拥有用语言、肢体语言表达观点、情感和内心状态的习惯。

（二）创作主题：太极静心图

（三）创作材料

个人：四开图画纸1张、铅笔1支、毛笔1支、12色油画棒1盒、12色水彩颜料1盒、小水桶1个、抹布1条。

团体（2～8人1组）：两人共享12色油画棒1盒、12色水彩颜料1盒；全组共享小水桶1个、抹布1条。（请辅导师准备许多大小不一的圆形器皿，如饮料罐、奶粉瓶盖等）

（四）创作步骤

（1）将四开图画纸折成四宫格。

（2）找一个圆形器皿放在图画纸十字的正中心描出其轮廓——一个圆（辅导对象可自己决定圆的大小）。

（3）找一个较小的圆形器皿放在圆的上下位置，分别描出其轮廓——两个圆（辅导对象自己决定小圆的大小）。

（4）选一种代表现实生活的颜色给上面的小圆涂色，再

选一种代表内心世界的颜色给下面的小圆涂色。

（5）辅导对象一边听音乐，一边安静地画画，不可以说话。

（6）用直线、弯线、三角尖锐线等进行创作。

（7）用铅笔画线条，用油画棒涂色，必须把圆内及所有对象涂满。

（8）将背景用水彩颜料涂满。

（9）画好后编成一个故事，说给辅导师听（团体辅导则说给小伙伴听）。

（五）辅导师听故事重点

（1）探究辅导对象内心的真实需求。

（2）探究辅导对象的委屈与纠结。

（3）探究辅导对象的压力与心理困境。

（六）问问题重点

辅导师可以询问以下问题：

（1）你从这个活动中学到了什么？发现了什么？受到了什么启发？

（2）在画画的过程中，你的身体、心理或精神部分有哪些感受？

（3）哪些事情困扰着你？

方案 44 成长绘本

（一）学习目标

（1）学习保持好的自我觉察及自我控制能力。

（2）根据自己的反思与反省提出解决问题的方法，并进行实践，使之落实于生活中。

（3）通过心理整合，学习面对、处理问题，能接纳自我的不完美，原谅自我，进而学习放下执着。

（4）通过重新思考与面对而顿悟，使自己有能力解决生活和心理问题。

（二）创作主题：成长绘本

（三）创作材料

个人：四开图画纸 2 张、铅笔 1 支、毛笔 1 支、双面胶 1 小段、12 色油画棒 1 盒、12 色水彩颜料 1 盒、小水桶 1 个、抹布 1 条。

团体（2～8人1组）：两人共享 12 色油画棒 1 盒、12 色水彩颜料 1 盒；全组共享小水桶 1 个、抹布 1 条。

（四）创作步骤

（1）用双面胶将两张四开图画纸的短边粘贴在一起。

（2）根据年龄将纸折成三格或四格，并注明 3～6 岁幼儿期、6～12 岁儿童期、13～15 岁青少年前期、15～18

岁青少年后期（按照辅导对象年龄划分网格线）。

（3）在每一个时期画上最难忘的事。

（4）用油画棒画线条并涂色，必须把所绘对象涂满。

（5）用铅笔写下简单的故事内容，并将背景用水彩颜料涂满。

（6）画好后编成一个故事，说给辅导师听（团体辅导则说给小伙伴听）。

（五）辅导师听故事重点

（1）判断成长事件发生期间辅导对象的成长是否是正向的。

（2）判断成长事件对辅导对象的影响是否正向。

（3）探究辅导对象的心理困境。

（六）问问题重点

（1）每一个阶段的成长是正向的，还是负向的；如果是负向的，如何从此时此刻开始修正？

（2）你从成长绘本活动中学到了什么？受到了什么启发？

方案45 突破困境2

（一）学习目标

（1）展现出有系统的思考能力。

（2）提升专注力、学习与问题解决能力。

（3）根据自己的反思与反省提出解决问题的方法，并在生活中进行实践。

（4）通过反思与反省顿悟，能产生新的想法来解决问题。

（二）创作主题：突破困境

（三）创作材料

个人：四开图画纸1张、铅笔1支、毛笔1支、12色油画棒1盒、12色水彩颜料1盒、小水桶1个、抹布1条。

团体（2～8人1组）：两人共享12色油画棒1盒、12色水彩颜料1盒；全组共享小水桶1个、抹布1条。

（四）创作步骤

（1）将四开图画纸折成六宫格，并按照下列主题进行创作。

第一格 一个主角 （自己）	第二格 困难与困境	第三格 找资源的方法
第六格 预测可能的结局	第五格 如何运用新资源	第四格 未来的任务

（2）用油画棒画线条并涂色，必须把所绘对象涂满。

（3）用铅笔写下简单的故事内容并将背景用水彩颜料涂满。

（4）画好后编成一个故事，说给辅导师听（团体辅导则说给小伙伴听）。

（五）辅导师听故事重点

（1）探究辅导对象在生活中遇到的心理困境。

（2）探究辅导对象真实的心理需求。

（3）判断辅导对象对问题接纳的程度，是否能放下。

（六）问问题重点

辅导师可以询问以下问题：

（1）这个主角是一个什么样的人，在生活中遇到困境时会怎么做抉择？怎么处理这些困境？

（2）你从突破困境活动中学到了什么？发现了什么？启发是什么？

方案46　荒岛之旅

（一）学习目标

（1）展现出有系统的学习与问题解决能力。

（2）提升专注力、学习与问题解决能力。

（3）拥有述说经验与编、讲故事的能力。

（4）根据自己的反思与反省提出解决问题的方法，并在生活中进行实践。

（二）创作主题：荒岛之旅

（三）创作材料

个人：四开图画纸1张、铅笔1支、毛笔1支、12色油画棒1盒、12色水彩颜料1盒、小水桶1个、抹布1条。

团体（2～8人1组）：两人共享12色油画棒1盒、12色水彩颜料1盒；全组共享小水桶1个、抹布1条。

（四）创作步骤

（1）在四开图画纸上依下列主题进行创作（辅导对象自己决定创作的内容、顺序）。

◎你乘飞机旅行，如果突然坠机到荒岛上，你会如何反应并逃过危险？

◎发生危险了要如何逃生？要如何在荒岛上生活？

◎如果在荒岛上生活了一段时间，你会想回到原来生活的世界吗？

（2）用铅笔画线条，用油画棒涂色，必须把所绘对象涂满。

（3）用铅笔写下简单的故事内容，并将背景用水彩颜料涂满。

（4）画好后编成一个故事，说给辅导师听（团体辅导则说给小伙伴听）。

（五）辅导师听故事重点

（1）判断辅导对象遇到问题时的应对能力。

（2）判断辅导对象解决问题的能力。

（3）探究辅导对象内心真实的需求。

（六）问问题重点

辅导师可以询问以下问题：

（1）如果在岛上生活一段时间，你会怎么做抉择？是留在岛上生活，还是回到原来的世界生活呢？

（2）你在这趟惊险刺激的旅程中学到了什么？发现了什么？启发是什么？

方案47 奇迹

（一）学习目标

（1）通过心理整合，学习面对、处理问题，接受自我，放下执着。

（2）通过反思与反省顿悟，能产生新的想法来解决问题。

（二）创作主题：愿望与奇迹

（三）创作材料

个人：四开图画纸1张、铅笔1支、毛笔1支、12色油画棒1盒、12色水彩颜料1盒、小水桶1个、抹布1条。

团体（2～8人1组）：两人共享12色油画棒1盒、12色水彩颜料1盒；全组共享小水桶1个、抹布1条。

（四）创作步骤

（1）将四开图画纸折成九宫格。

（2）在四开图画纸上按照下列主题进行创作，中间写上"神格化的我"，外圈标注数字1～8（辅导对象自己决定1～8的顺序、位置）。

8	1	2
7	神格化的我（姿势由辅导对象决定）	3
6	5	4

（3）请在 1～8 的格子里画 8 个愿望（每 1 格画 1 个愿望），并用铅笔简单写下完成愿望的方法。

（4）用铅笔画线条，用油画棒涂色，必须把所绘对象涂满。

（5）用铅笔写下简单的故事内容，并将背景用水彩颜料涂满。

（6）画好后编成一个故事，说给辅导师听（团体辅导则说给小伙伴听）。

（五）辅导师听故事重点

（1）判断辅导对象解决问题的能力。

（2）探究辅导对象的心理需求。

（3）判断辅导对象的愿望能否实现。

（六）问问题重点

辅导师可以询问以下问题：

（1）你从本活动中学到了什么？发现了什么？有什么启发？

（2）这些愿望能够达成吗？如果不行如何修正？

（3）有哪些方法能达成这 8 个愿望？

方案48 蜕变

（一）学习目标

（1）通过心理整合，学习面对、处理问题，接受自我，放下执着。

（2）根据自己的反思与反省提出解决问题的方法，并在生活中进行实践。

（3）展现出有系统的学习与问题解决能力。

（4）保持好的自我觉察及自我控制能力。

（5）提升专注力、学习与问题解决能力。

（二）创作主题：蜕变

（三）创作材料

个人：四开图画纸1张、铅笔1支、毛笔1支、12色油画棒1盒、12色水彩颜料1盒、小水桶1个、抹布1条。

团体（2～8人1组）：两人共享12色油画棒1盒、12色水彩颜料1盒；全组共享小水桶1个、抹布1条。

（四）创作步骤

（1）在四开图画纸的中心点上，画一个循环圈（见下图）。

（2）在循环圈上画下蝴蝶蜕变的过程：胚胎期（可能遇到

的磨难→怎么转化）→蛹期（可能遇到的磨难→怎么转化）→成虫期（可能遇到的磨难与危机→怎么转化）。

（3）在空白地方画出蝴蝶成长的过程中可能会遇到的磨难和危机。

（4）用铅笔画线条，用油画棒涂色，必须把所绘对象涂满。

（5）用铅笔写下遇到这些磨难和危机时，将负向能量转化成正向能量的方法，并将背景用水彩颜料涂满。

（6）画好后编成一个故事，说给辅导师听（团体辅导则说给小伙伴听）。

（五）辅导师听故事重点

（1）判断辅导对象在蜕变的过程中是否能够克服遇到的困难。

（2）观察辅导对象转化负向能量的方法。

（3）观察辅导对象在面对磨难和危机时的态度。

（六）问问题重点

辅导师可以询问以下问题：

（1）你从本活动中学到了什么？发现了什么？受到了什么启发？

（2）要如何去面对这些磨难与危机？

第四节　素质教育培优方案

一、3～6岁幼儿辅导方案

辅导案例

- 操作课程：我就是想念你（方案54）
- 辅导对象

小智（化名），男，4岁，就读幼儿园中班，聪明，好动，爱说话。

- 辅导对象口述故事

小智最喜欢上学了，因为学校有好多朋友可以一起玩游戏。小智最喜欢跟小英一起玩冲浪游戏，小智喜欢小英，有时候吓小英一下，她都傻傻的好可爱。回家小智会唱歌给爸爸妈妈听，因为他们会夸奖小智，小智觉得自己好棒啊！小智好喜欢自己，因为小智是天才，将来要成为冲浪专家。可是好奇怪，老师为什么不喜欢小智呢？妈妈有时候跟老师聊天以后，回家就会惩罚小智，还会说："以后上课不可以说这么多话。"老师为什么跟妈妈告状呢，小智不喜欢老师。

- 辅导对象创作图画

- 辅导师核对图画及故事

故事隐喻核对。小智是一个聪明、有自信的孩子,非常认同自己。唯一让小智不理解的是爱说话这件事为什么常常被老师告状,只要被老师告状之后回家必然会被妈妈罚站和抱怨。可见妈妈的消极处理态度及抱怨,已经让小智感到不舒服和讨厌了。

图画核对。核对与故事是否有不相符合的状况。

A. 人物:从人物造型和脸部表情来看,小智确实是一个很有自信的孩子,而且也很认同自己。

B. 颜色:明亮的颜色显示小智没有情绪上的困扰,只有在故事表达时提到老师告状及妈妈对自己的惩罚。

- 辅导师提问与互动

辅导师:画里的小智好棒哦,好有自信,而且好聪明还

喜欢上学，对吧！

小智：是，小智好聪明，也很帅，他好喜欢到幼儿园上学，那里有好多好朋友。（点头表示赞同）

辅导师：我觉得好奇怪哦，小智上课的时候很爱说话吗？

小智：小智操作工作完成了啊，而且是做了五个工作，大家都还没好，他就想看一下其他人在做什么，他们要是操作错了小智就打算教他们啊。可是老师都会来处罚小智，要小智安静。真奇怪，小智又没有做错事。

辅导师：你有跟老师解释过吗？

小智：老师很凶地叫我安静，我就不敢说了。

辅导师：那小智受委屈了，好可怜哦！

小智：老师好奇怪，都不听我解释就先骂人，好没礼貌。

辅导师：你受委屈了（小智点头表示同意），如果下一次再出现一样的情况，你要怎么跟老师解释呢？而且必须是会让老师愿意听你说的方法，你能想出来吗？

小智：这个吗？我先跟妈妈说好了，请妈妈跟老师讲。

辅导师：这是一个好方法，可以试试看。

小智：可是妈妈也跟老师一样，不听我说。

辅导师：那该怎么办呢？如果可以的话，让我跟妈妈沟通怎么样？

小智：好啊！老师如果我这样跟妈妈讲您看可不可以。

辅导师：好呀，你说说看。

小智：妈妈，我不是爱讲话，我是教小朋友操作教具，因为他们不会，我在教他们啦！妈妈，你可不可以帮我跟老师解释一下，拜托啦！

辅导师：小智，看来你已经找到方法跟妈妈做解释了，

我等会儿把你的想法告诉妈妈，回家之后你再跟妈妈说清楚，好吗？

小智：好啊，我试试看，谢谢老师！

辅导师：好，回家试试看，我相信妈妈会听你说的，回家实践看看吧！下周告诉我答案和实践结果哦！

小智：好，老师下周见。

辅导师：小智，下周见。

方案49 我

（一）学习目标

（1）认识自我价值。

（2）发展自我概念。

（3）认同自我价值。

（二）创作主题：我

（三）创作材料

每人四开图画纸1张、铅笔1支、12色油画棒1盒。

（四）创作步骤

（1）在四开图画纸上画一个人。

（2）必须画正面、有五官、穿衣服、穿鞋子的人。

（3）用铅笔画线条，用油画棒涂色，必须把整个人都涂满。

（4）画好后编成一个故事，说给辅导师听（团体辅导则说给小伙伴听）。

（五）辅导师听故事重点

（1）观察辅导对象是否认识自己。

（2）探究辅导对象的心理需求。

（3）判断辅导对象是否认同自我。

（六）问问题重点

辅导师可以询问以下问题：

（1）你觉得画里的这个人有哪些地方最棒？说说看吧！

（2）你满意画里的这个人吗？愿意说说看吗？

方案 50　动物一家亲

（一）学习目标

（1）感受家人对自己的照顾与关爱。

（2）觉察自己与家人之间的相互照顾关系。

（3）觉察自己与家人之间的情感关系。

（二）创作主题：动物一家亲

（三）创作材料

每人四开图画纸 1 张、铅笔 1 支、12 色油画棒 1 盒。

（四）创作步骤

（1）在四开图画纸上画动物的一家人，自己也要画进去。

（2）画里的每一个动物都要做一件事，这件事是其天天做或喜欢做的事。

（3）用铅笔画线条，用油画棒涂色，必须把所绘对象涂满。

（4）画好后编成一个故事，说给辅导师听（团体辅导则说给小伙伴听）。

（五）辅导师听故事重点

（1）观察都有哪些动物。

（2）判断动物家族的权力地位。

（3）观察动物家族的凝聚力与互动质量。

（4）判断动物家族的人格特质相似性是否影响亲子的互动。

（5）判断动物家族的每一个人的情商管理能力。

（六）问问题重点

辅导师可以询问以下问题：

（1）动物家族家人的感情好吗？他们会吵架吗？为什么事吵架？

（2）动物家族家人的凝聚力好吗？常在一起聊天吗？都在聊什么？

方案51　朱家的故事

（一）学习目标

（1）学习负起责任、互助合作与自我管理。

（2）探索自己与生活环境中人、事、物的关系。

（3）觉察生活规范与活动规则，感受家人对自己的照顾与关爱。

（4）觉察自己与家人之间的相互照顾关系。

（5）觉察自己与家人之间的情感关系。

（二）创作主题：朱家的故事

（三）创作材料

每人四开图画纸1张、铅笔1支、12色油画棒1盒。

（四）阅读绘本：《朱家故事》

图书信息：（英）布朗著，布朗绘，柯倩华译，河北教育出版社。

故事大纲：朱家的生活看起来不错，一应俱全；爸爸和兄弟俩被妈妈照顾得无微不至。然而这一天晚上，任劳任怨、辛勤顾家的妈妈突然不见了！

（五）创作步骤

（1）聆听辅导师阅读《朱家故事》绘本。

（2）将四开图画纸折成四宫格。

（3）依照下列主题按顺序进行创作。

第一格 妈妈在做家务时的经过和心情	第二格 平日玩游戏以后不收玩具妈妈的心情和反应
第四格 帮妈妈做家务的感受	第三格 玩游戏以后家里的状况和妈妈的反应

(4)用铅笔画线条,用油画棒涂色,必须把所绘对象涂满。

(5)画好后编成一个故事,说给辅导师听(团体辅导则说给小伙伴听)。

(六)辅导师听故事重点

(1)妈妈做家务时的经过和感受。

(2)平日在家玩游戏以后不收玩具妈妈的心情感受。

(3)帮妈妈做家务时妈妈的反应。

(4)玩游戏以后家里的状况和妈妈的反应。

(七)问问题重点

辅导师可以询问以下问题:

(1)妈妈在做家务的时候,你觉得妈妈辛苦吗?说说看吧!

(2)自己玩游戏不收玩具妈妈会生气吗?妈妈的反应怎么样呢?

方案 52　好朋友

（一）学习目标

（1）能同理他人，并与他人互动良好。

（2）能关怀与尊重生活环境中的他人。

（3）能觉察自己与他人内在想法的不同。

（二）创作主题：我的伙伴们

（三）创作材料

每人四开图画纸 1 张、铅笔 1 支、12 色油画棒 1 盒。

（四）创作步骤

（1）将四开图画纸折成四宫格。

（2）按照下列主题顺序进行创作。

第一格 我的好朋友	第二格 我的辅导师
第四格 我的玩伴	第三格 我的邻居

（3）每个人物必须为正面，要有五官，穿衣服，穿鞋子，不可以画火柴人。

（4）用铅笔画线条，用油画棒涂色，必须把所绘人物涂满。

（5）画好后编成一个故事，说给辅导师听（团体辅导则说给小伙伴听）。

（五）辅导师听故事重点

探究辅导对象和辅导师、好朋友、邻居、玩伴相处时的感受及情绪。

（六）问问题重点

辅导师可以询问以下问题：

（1）你喜欢他们吗？

（2）喜欢他什么？能说说吗？

（3）讨厌他什么？能说说理由吗？

方案53 我是这样长大的1

(一)学习目标

(1)发展自我概念。

(2)调整自己的行动,遵守生活规范与活动规则。

(3)爱护自己,肯定自己。

(二)创作主题:我是这样长大的

(三)创作材料

每人四开图画纸1张、铅笔1支、12色油画棒1盒。

(四)创作步骤

(1)将四开图画纸折成九宫格。

现在的自己	1天前的自己	2天前的自己
3天前的自己	4天前的自己	5天前的自己
6天前的自己	7天前的自己	8天前的自己

(2)每格画一个自己,现在的自己及1天前、2天前、3天前、4天前、5天前、6天前、7天前、8天前的自己(辅导对象决定画的方向、顺序)。

(3)用铅笔画线条,用油画棒涂色,必须把所绘对象涂满。

(4)画好后编成一个故事,说给辅导师听(团体辅导则说给小伙伴听)。

（五）辅导师听故事重点

（1）判断辅导对象是否对自己有感知。

（2）判断辅导对象是否认同自己。

（3）判断辅导对象是否有自信。

（六）问问题重点

辅导师可以询问以下问题：

（1）画里的人认识自己吗？

（2）画里的人认同自己吗？

（3）画里的人有自信吗？

（4）发生不认识自己及不认同自己的原因是什么？他要怎样培养自信心呢？

方案54 我就是想念你

（一）学习目标

（1）懂得爱护自己，能够肯定自己。

（2）觉察自己的身体特征、外形、性别。

（3）探索自己喜欢做的事，自己的兴趣与长处。

（二）创作主题：我就是想念你

（三）创作材料

每人四开图画纸1张、铅笔1支、12色油画棒1盒。

（四）创作步骤

（1）将四开图画纸折成四宫格。

（2）按照下列主题顺序进行创作。

第一格 自己的模样	第二格 喜欢做的事
第四格 最棒的自己	第三格 最喜欢的自己

（3）用铅笔画线条，用油画棒涂色，必须把所绘人物涂满。

（4）画好后编成一个故事，说给辅导师听（团体辅导则说给小伙伴听）。

（五）辅导师听故事重点

（1）判断辅导对象是否认识自己。

（2）观察辅导对象喜欢的事。

（3）判断辅导对象是否喜欢自己。

（4）判断辅导对象是否有自信，是否爱自己。

（六）问问题重点

辅导师可以询问以下问题：

（1）他要用什么方法喜欢自己、爱自己和建立自信心呢？

（2）他喜欢做什么事？常做吗？怎么做？

方案 55　我在工作

（一）学习目标

（1）对自己能完成工作感到高兴。

（2）欣赏自己的长处，喜欢自己完成工作。

（3）建立肯做事、负责任的态度与行为。

（二）创作主题：我在工作

（三）创作材料

每人四开图画纸 1 张、铅笔 1 支、12 色油画棒 1 盒。

（四）创作步骤

（1）将四开图画纸折成四宫格。

（2）按照下列主题顺序进行创作。

第一格 学校工作的状态	第二格 和谁一起工作
第四格 工作的方法	第三格 最喜欢的工作

（3）用铅笔画线条，用油画棒涂色，必须把所绘对象涂满。

（4）画好后编成一个故事，说给辅导师听（团体辅导则说给小伙伴听）。

（五）辅导师听故事重点

（1）判断辅导对象在学校的工作状态。

（2）观察辅导对象和谁一起工作。

（3）观察辅导对象工作的方法。

（4）观察辅导对象是否喜欢工作。

（六）问问题重点

辅导师可以询问以下问题：

（1）他用什么方法工作？工作让他学会了什么？怎么学会的？

（2）他喜欢上学吗？理由？

方案 56　郊游

（一）学习目标

（1）关怀生活环境，尊重生命。

（2）关怀爱护动植物。

（3）乐于亲近自然、爱护生命、节约资源。

（二）创作主题：一同去郊游

（三）创作材料

每人四开图画纸 1 张、铅笔 1 支、12 色油画棒 1 盒。

（四）创作步骤

（1）将四开图画纸折成四宫格。

（2）按照主题顺序画在格子里。

第一格 亲近自然的 舒适	第二格 与家人一起做郊游的 准备工作
第四格 与家人一起郊游 的收获	第三格 与家人一起郊游 的景象

（3）用铅笔画线条，用油画棒涂色，必须把所绘对象涂满。

（4）画好后编成一个故事，说给辅导师听（团体辅导则说给小伙伴听）。

（五）辅导师听故事重点

（1）观察辅导对象是否喜欢亲近自然。

（2）观察辅导对象是否会和家人一起为郊游做准备。

（3）观察辅导对象与家人郊游的收获。

（4）观察辅导对象与家人一起郊游的景象。

（六）问问题重点

辅导师可以询问以下问题：

（1）与家人一起郊游的准备工作与方法是什么？

（2）要怎么节省时间呢？

（3）有更好的准备工作方法吗？

二、7～12岁儿童辅导方案

辅导案例

- 操作课程：我就是这样喜欢你（方案62）
- 辅导对象

小侠（化名），女，11岁，就读小学六年级，是一位细心、体贴但却自信不足的孩子。

- 辅导对象口述故事

小侠喜欢到学校上学，上学可以交到好朋友，小侠会帮同学抄笔记，也会帮老师做事。可是令小侠感到奇怪的是，为什么他对同学这么好，还是会有同学欺负她。小侠的愿望是将来长大当老师，因为只要自己努力读书，每次考试成绩好，爸爸、妈妈和老师就会赞美小侠，这样他们很开心，小侠也就很开心，而且老师会被崇拜，同学不敢欺负老师，所以小侠长大的志愿是当老师。

- 辅导对象创作图画

- 辅导师核对图画及故事

故事隐喻核对。小侠是一个乖巧的孩子，胆子小，缺乏自我认同，因此常被同学欺负。小侠想讨好同学和老师，她想通过主动帮同学抄笔记或帮老师做事来获得他人的认同，显示内心缺乏自信。从故事主题和内容来看，小侠希望自己变得强大是可以理解的。

图画核对。核对与故事是否有不相符合的状况。

A．人物：人物的脸部表情看起来不太快乐，显示对于自己的优点及喜欢做的事情都缺乏自信，整理缺点时人物有点歪也显示有些自卑情结，与故事主题与内容做核对，可见小侠的内心深处是缺乏自信的。

B．线条：从发型表现上来分析，小侠是个做事认真的小孩，自我要求高。

- 辅导师提问与互动

辅导师：小侠为了跟同学好，会帮同学抄笔记记重点，同学们还是会欺负她，画里的小侠好可怜哦！自己常常躲起来哭泣，画里的小女孩觉得很委屈很难过，是吗？

小侠：小侠喜欢交朋友，也喜欢老师，但小侠很胆小，同学们会捉弄她，小侠吵不过他们，有时候有的同学还会打小侠，小侠受伤也不敢告诉老师和爸妈，只好躲起来哭。

辅导师：看起来小侠真的想交朋友，所以她不断地讨好同学，反而没有得到同学的尊重，还被欺负，她很懊恼，对吧！那么，如果有机会小侠可以用什么方法反击同学的欺负，甚至可以用什么方法保护自己而不被同学欺负呢？

小侠：这个吗？我想一下，我不想再帮同学做事了，我想当自己。如果同学再欺负我，我会跟同学说：如果再欺负

我，就会向老师打报告，让他们被老师罚站。回家也一定会向爸爸妈妈告状，让爸爸妈妈保护我。

辅导师：这是一个很棒的方法，愿意实践试试看吗？

小侠：好，我明天开始试试看，好棒哦！

辅导师：在实践的过程用笔把成功与失败的经历记录下来，以帮助自己有动机去做，好吗？

小侠：好的老师，谢谢您，再见。

辅导师：我相信你一定可以做到的，加油！再见！

小侠：老师，下周见！

方案 57　我是谁

（一）学习目标

（1）认识自己。

（2）发展自我概念。

（3）认同自我。

（二）创作主题：我是谁

（三）创作材料

每人四开图画纸 1 张、铅笔 1 支、12 色油画棒 1 盒。

（四）创作步骤

（1）在四开图画纸上画一个人。

（2）必须画正面、有五官、穿衣服、穿鞋子的人。

（3）用铅笔画线条，用油画棒涂色，必须把整个人都涂满。

（4）画好后编成一个故事，说给辅导师听（团体辅导则说给小伙伴听）。

（五）辅导师听故事重点

（1）分析辅导对象的人格特质。

（2）探究辅导对象的内心需求。

（3）判断辅导对象是否认识自己。

（六）问问题重点

辅导师可以询问以下问题：

（1）画里的这个人他认识自己吗？他有哪些优点呢？

（2）从这个活动中你学到了什么？发现了什么？受到了什么启发？

方案 58　海底世界一家人

（一）学习目标

（1）感受家人对自己的照顾与关爱。

（2）觉察自己与家人之间的相互照顾关系。

（3）觉察自己与家人之间的情感关系。

（二）创作主题：海底世界一家人

（三）创作材料

每人四开图画纸 1 张、铅笔 1 支、12 色油画棒 1 盒。

（四）创作步骤

（1）在四开图画纸上画海底动物的一家人，把自己也要画进去。

（2）画里的每一个海底动物都要做一件事，这件事是其天天做或喜欢做的事。

（3）用铅笔画线条，用油画棒涂色，必须把所绘海底动物涂满。

（4）画好后编成一个故事，说给辅导师听（团体辅导则说给小伙伴听）。

（五）辅导师听故事重点

（1）观察是哪些海底动物。

（2）判断海底动物家族的权力地位。

（3）观察海底动物家族的凝聚力与互动质量。

（4）判断海底动物家族的人格特质相似性是否影响亲子的互动。

（六）问问题重点

辅导师可以询问以下问题：

（1）海底动物家族家人之间的感情好吗？他们会吵架吗？为什么吵架？

（2）海底动物家族家人的凝聚力强吗？家人常在一起聊天吗？

方案59　我的理想

（一）学习目标

（1）关怀生活环境，尊重生命。

（2）主动关怀他人并乐于与他人分享或讨论。

（3）对他人有同理心，并能与他人互动。

（二）创作主题：我的理想

（三）创作材料

每人四开图画纸1张、铅笔1支、12色油画棒1盒。

（四）阅读绘本：《花婆婆》

图书信息：（美）芭芭拉·库尼著，河北教育出版社。

故事大纲：一位风烛残年的老婆婆告诉年轻的叙述者，自己小时候所答应过爷爷的三件事，最后发生了一些神奇的变化……

（五）创作步骤

（1）聆听辅导师阅读《花婆婆》绘本。

（2）将四开图画纸折成四宫格，按照主题顺序画在格子里。

第一格 自己的理想	第二格 理想完成的过程
第四格 理想的完成对 自己的影响	第三格 理想完成的 反应

(3)必须画正面、有五官、穿衣服、穿鞋子的人,不可以画火柴人。

(4)用铅笔画线条,用油画棒涂色,必须把所绘对象涂满。

(5)画好后编成一个故事,说给辅导师听(团体辅导则说给小伙伴听)。

(六)辅导师听故事重点

(1)观察画里的人物理想完成的过程。

(2)判断画里的人物是否完成理想。

(3)探究画里的人物完成理想的感受、反应。

(七)问问题重点

(1)如何记录理想完成的方法和过程?

(2)如何面对理想的完成?

(3)理想怎么完成?多久完成?

方案 60　我是这样长大的 2

（一）学习目标

（1）对他人有同理心，并能与他人互动。

（2）关怀与尊重生活环境中的他人。

（3）觉察自己与他人内在想法的不同。

（二）创作主题：我是这样长大的

（三）创作材料

每人四开图画纸 1 张、铅笔 1 支、12 色油画棒 1 盒。

（四）创作步骤

（1）将四开图画纸折成四宫格。

（2）在四开图画纸上按照下列主题顺序进行创作。

第一格 三年前学校生活 的状况	第二格 两年前学校生活 的状况
第四格 现在学校生活 的状况	第三格 一年前学校生活 的状况

（3）必须画正面、有五官、穿衣服、穿鞋子的人，不可以画火柴人。

（4）用铅笔画线条，用油画棒涂色，必须把所绘对象涂满。

（5）画好后编成一个故事，说给辅导师听（团体辅导则说给小伙伴听）。

（五）辅导师听故事重点

（1）观察辅导对象每一个阶段和朋友交往的方法。

（2）判断每一个阶段交往朋友对辅导对象的影响是正向的还是负向的。

（3）朋友对辅导对象而言代表的意义。

（六）问问题重点

辅导师可以询问以下问题：

（1）你喜欢好朋友吗？喜欢他什么？讨厌他什么？

（2）朋友对你重要吗？他影响你什么？朋友对你的意义是什么？你会受朋友影响吗？

（3）交朋友的方法对吗？有交到坏朋友吗？朋友对你有什么影响？

方案 61　成长的过程

（一）学习目标

（1）发展自我概念。

（2）调整自己的行为，遵守生活规范与活动规则。

（3）爱护自己，肯定自己。

（二）创作主题：我的成长

（三）创作材料

每人四开图画纸 1 张、铅笔 1 支、12 色油画棒 1 盒。

（四）创作步骤

（1）将四开图画纸折成九宫格。

现在的自己	1 个月前的自己	2 个月前的自己
3 个月前的自己	4 个月前的自己	5 个月前的自己
6 个月前的自己	7 个月前的自己	8 个月前的自己

（2）每格画一个自己，包括现在的自己与 1 个月前、2 个月前、3 个月前、4 个月前、5 个月前、6 个月前、7 个月前、8 个月前的自己。

（3）必须画正面、有五官、穿衣服、穿鞋子的人，不可以画火柴人。

（4）用铅笔画线条，用油画棒涂色，必须把所绘对象涂满。

（5）画好后编成一个故事，说给辅导师听（团体辅导则说给小伙伴听）。

（五）辅导师听故事重点

（1）判断辅导对象是否认识自己。

（2）判断辅导对象是否认同自己。

（3）判断辅导对象是否有自信。

（六）问问题重点

辅导师可以询问以下问题：

（1）画里的人认识自己吗？比如：他长什么样子？优点和缺点分别是什么？

（2）画里的人认同自己吗？比如：他有自信吗？他相信自己吗？

（3）画里的人如果没有自信，他要怎样培养自信心呢？

方案62　我就是这样喜欢你

（一）学习目标

（1）爱护自己，肯定自己。

（2）觉察自己的身体特征、外形、性别。

（3）探索自己喜欢做的事、自己的兴趣与长处。

（二）创作主题：我就是这样喜欢你

（三）创作材料

每人四开图画纸1张、铅笔1支、12色油画棒1盒。

（四）创作步骤

（1）将四开图画纸折成四宫格。

（2）按照下列主题顺序进行创作。

第一格 整理出自己的 五个优点	第二格 整理出自己的 五个缺点
第四格 自己的专长与 自己的模样	第三格 最喜欢做的事

（3）必须画正面、有五官、穿衣服、穿鞋子的人，不可以画火柴人。

（4）用铅笔画线条，用油画棒涂色，必须把所绘对象涂满。

（5）画好后编成一个故事，说给辅导师听（团体辅导则

说给小伙伴听)。

（五）辅导师听故事重点

(1) 判断辅导对象是否认识自己。

(2) 观察辅导对象喜欢的事。

(3) 判断辅导对象是否喜欢自己。

(4) 判断辅导对象是否有自信并爱自己。

（六）问问题重点

辅导师可以询问以下问题：

(1) 他要用什么方法喜欢自己、爱自己呢？

(2) 他喜欢做什么事？常做吗？要怎么做呢？

方案 63　我爱做家务

（一）学习目标

（1）对自己完成的工作感到高兴。

（2）欣赏自己的长处，喜欢自己完成工作。

（3）形成肯做事、负责任的态度与行为。

（二）创作主题：我爱做家务

（三）创作材料

每人四开图画纸 1 张、铅笔 1 支、12 色油画棒 1 盒。

（四）创作步骤

（1）将四开图画纸折成四宫格。

（2）按照下列主题顺序进行创作。

第一格 在家里做家务的状态	第二格 和谁一起做家务
第四格 做家务的方法	第三格 最喜欢做的家务

（3）必须画有五官、穿衣服、穿鞋子的人，不可以画火柴人。

（4）用铅笔画线条，用油画棒涂色，必须把所绘对象涂满。

（5）画好后编成一个故事，说给辅导师听（团体辅导则说给小伙伴听）。

（五）辅导师听故事重点

（1）观察辅导对象做家务的状态。

（2）观察辅导对象和谁在一起做家务。

（3）观察辅导对象最喜欢做的家务。

（4）观察辅导对象做家务的方法。

（六）问问题重点

辅导师可以询问以下问题：

（1）你用什么方法做家务？

（2）做家务使你学会了什么？愿不愿意说说看？

（3）你喜欢做家务吗？理由是什么？

方案 64　大地游戏

（一）学习目标

（1）关怀生活环境，尊重生命。

（2）爱护动植物。

（3）乐于亲近自然，爱护生命，节约资源。

（二）创作主题：大地游戏

（三）创作材料

每人四开图画纸 1 张、铅笔 1 支、12 色油画棒 1 盒。

（四）创作步骤

（1）将四开图画纸折成四宫格。

（2）按照下列主题顺序进行创作。

第一格 与自然亲近的 宁静与舒适	第二格 与朋友一起游戏 的准备工作
第四格 与朋友一起游戏 时的收获	第三格 与朋友一起游戏 时的景象

（3）必须画有五官、穿衣服、穿鞋子的人，不可以画火柴人。

（4）用铅笔画线条，用油画棒涂色，必须把所绘对象涂满。

（5）画好后编成一个故事，说给辅导师听（团体辅导则说给小伙伴听）。

（五）辅导师听故事重点

（1）观察辅导对象是否喜欢亲近自然。

（2）观察辅导对象是否会和朋友一起做游戏的准备工作。

（3）探究辅导对象与朋友游戏的收获。

（4）观察辅导对象与朋友一起游戏时的景象。

（六）问问题重点

辅导师可以询问以下问题：

（1）与朋友一起游戏的准备工作与方法是什么？

（2）怎么节省时间呢？

（3）和朋友一起游戏会遵守规则吗？这些规则是怎么建立的？

三、13～18岁青少年辅导方案

辅导案例

- 操作课程：我们是一家人（方案 66）
- 辅导对象

小强，男，16岁，就读高中一年级，小强在家中排行老三，上面有一个姐姐一个哥哥，下面有一个弟弟一个妹妹。兄弟姊妹五人经常吵架，关系不和睦。

- 辅导对象口述故事

小强是一条不快乐的鱼，他其实很喜欢他的姐姐和哥哥，也很喜欢他的弟弟和妹妹，本来一家人相处得很幸福很快乐，但是这家人好奇怪，兄弟姊妹之间会因意见不合而吵群架，甚至会打群架，让爸爸妈妈很头痛。小强有时候很心疼父母，兄弟姊妹们到底是怎么回事啊！就是老爱吵架和打架，唉！

- 辅导对象创作图画

- 辅导师核对图画及故事

从图像的呈现来看,小强那条鱼涂的是棕色,可见他与家人之间是很难整合意见的。妈妈是家庭中的掌权者,爸爸是调节剂,大姐则尾随在最后,显而易见是想保护家人,小强则跟哥哥、弟弟和妹妹最接近,感情应该最好。只要让爸爸和妈妈学习通过家庭会议来做意见整合,并遵守它,相信问题就可以迎刃而解。

- 辅导师提问与互动

辅导师:家人意见不合,常吵架和打群架,让你很难过,也让你的父母很心烦,是吗?

小强:是的,我们五个兄弟姊妹其实感情很好,彼此都很相爱,可是就是老爱吵架和打架,一家兄弟姊妹脾气都不好,常会为了芝麻绿豆大的事情吵架或打架,很烦呢。

辅导师:从图画来看,你们一家人人格相似性太高,所以很难整合意见,会各有各的想法和意见,除非有人退让,否则很难整合意见。你们兄弟姊妹之间,谁比较懂得退让,并适合当调节剂呢?

小强:就是爸爸和大姐啊!他俩比较会退让,而且常因为他们的退让,才结束争吵。

辅导师:那你自己呢?会退让吗?吵架的导火索会是谁呢?

小强:(傻笑)嗯……我是导火索,那是因为他们不听我说,我一生气就大叫,就会引爆战争。

辅导师:那么,你觉得小强可以用什么方法让自己退让呢?这样就可以减少家人吵架和打架的情况了,你有方法吗?

小强:好吧!我快生气时,可以深呼吸吐气做练习,然

后再把自己的意见提出来，让大家投票表决做决定。

辅导师：这个方法很好，愿意先试试看吗？

小强：愿意。

辅导师：如果失败的话还有备用方法吗？

小强：接受家庭会议规定的惩罚！（傻笑）

辅导师：好，愿意回家练习、实践吗？

小强：愿意。

辅导师：太棒了，回家实践时把成功和失败的过程记录下来，以增加去实践的动机，好吗？

小强：好的，谢谢老师，下周见。

辅导师：相信你会做得很好，加油！下周见。

方案 65　我是怎样的人

（一）学习目标

（1）认识自己。

（2）发展自我概念。

（3）认同自我，建立自信心。

（二）创作主题：我是怎样的人

（三）创作材料

四开图画纸 1 张、铅笔 1 支、毛笔 1 支、双面胶 1 小段、12 色油画棒 1 盒。

（四）创作步骤

（1）在四开图画纸上画一个拟人化的人，用卡通的方式创作头部，身体则以实际人类的方式创作。

（2）必须画正面、有五官、穿衣服、穿鞋子的人，不可以画火柴人。

（3）整理自己的优点、缺点各五个。

（4）用铅笔画线条，用油画棒涂色，必须把整个人都涂满。

（5）画好后编成一个故事，说给辅导师听（团体辅导则说给小伙伴听）。

（五）辅导师听故事重点

（1）动物象征意义所呈现的人格特质。

（2）优、缺点分享所呈现的人格特质。

（3）色彩所呈现的人格特质。

（六）问问题重点

辅导师可以询问以下问题：

（1）这个人的人格特质你喜欢吗？理由是什么？

（2）喜欢的话怎么继续保持？

（3）不喜欢的话，怎么找方法修正？怎么修正呢？

方案 66　我们是一家人

（一）学习目标

（1）感受家人对自己的照顾与关爱。

（2）觉察自己与家人之间的相互照顾关系。

（3）觉察自己与家人之间的情感关系。

（二）创作主题：我们是一家人

（三）创作材料

个人：四开图画纸 1 张、铅笔 1 支、毛笔 1 支、双面胶 1 小段、12 色油画棒 1 盒、12 色水彩颜料 1 盒、小水桶 1 个、抹布 1 条。

团体（2～8 人 1 组）：两人共享 12 色油画棒 1 盒、12 色水彩颜料 1 盒；全组共享小水桶 1 个、抹布 1 条。

（四）创作步骤

（1）在四开图画纸上画隐喻的一家人，用画动物、植物、生活物品、卡通的方式进行创作，也要把自己画进去。

（2）画里的一家人都要做一件事，这件事是其天天做或喜欢做的事。

（3）用油画棒画线条并涂色，必须把所绘对象涂满。

（4）将背景用水彩颜料涂满。

（5）画好后编成一个故事，说给辅导师听（团体辅导则说给小伙伴听）。

（五）辅导师听故事重点

（1）判断辅导对象家人的人格特质是否影响亲子互动。

（2）观察辅导对象家人之间沟通的过程和模式。

（六）问问题重点

辅导师可以询问以下问题：

（1）家人的互动模式是正向的还是负向的？

（2）如果是正向的，怎么继续保持？

（3）如果是负向的，怎么找方法弥补？

（4）家人的凝聚力好吗？不好的话怎么修正和弥补呢？

方案 67　生命中的贵人

（一）学习目标

（1）乐于与他人相处并展现友爱情怀。

（2）拥有关怀及服务社会的能力。

（3）拥有艺术人文表达及欣赏的能力。

（二）创作主题：生命中的贵人

（三）创作材料

个人：四开图画纸 1 张、铅笔 1 支、毛笔 1 支、双面胶 1 小段、12 色油画棒 1 盒、12 色水彩颜料 1 盒、小水桶 1 个、抹布 1 条。

团体（2～8 人 1 组）：两人共享 12 色油画棒 1 盒、12 色水彩颜料 1 盒；全组共享小水桶 1 个、抹布 1 条。

（四）创作步骤

（1）把四开图画纸折成九宫格。

（2）中间画一个自己（用画动物、植物、生活物品、卡通的方式进行创作）。

	自己	

(3）把从幼儿时期到现在对自己有恩惠或想感谢的人（贵人）都画到不同的格子里（辅导对象决定画的方向、顺序）。

（4）整理贵人的恩惠对自己的影响，并写上感谢的话。

（5）用油画棒画线条并涂色，必须把所绘对象涂满。

（6）将背景用水彩颜料涂满。

（7）画好后编成一个故事，说给辅导师听（团体辅导则说给小伙伴听）。

（五）辅导师听故事重点

判断故事对辅导对象过去和现在的影响是否正面。

（六）问问题重点

辅导师可以询问以下问题：

（1）故事对你造成的影响是正面的还是负面的？

（2）如果是负面的，如何修正？

（3）如果是正面的，怎么感谢？

方案 68　生命的起源

（一）学习目标

（1）有关怀及服务社会的能力。

（2）具有前瞻性及洞察力。

（3）愿意亲近自然并尊重生命。

（二）创作主题：生命的起源

（三）创作材料

个人：四开图画纸 1 张、铅笔 1 支、毛笔 1 支、双面胶 1 小段、12 色油画棒 1 盒、12 色水彩颜料 1 盒、小水桶 1 个、抹布 1 条。

团体（2～8 人 1 组）：两人共享 12 色油画棒 1 盒、12 色水彩颜料 1 盒；全组共享小水桶 1 个、抹布 1 条。

（四）创作步骤

（1）将四开图画纸折成四宫格。

（2）按照下列主题顺序进行创作。

第一格 生命的意义	第二格 生命的重要性
第四格 回报生命的方法	第三格 尊重生命的方法

（3）创作的方法由辅导对象自己决定，可以自由创作。

（4）用油画棒画线条并涂色，必须把所绘对象涂满。

（5）将背景用水彩颜料涂满。

（6）画好后编成一个故事，说给辅导师听（团体辅导则说给小伙伴听）。

（五）辅导师听故事重点

判断辅导对象对生命的诠释、看法、尊重与回报是正面的还是负面的。

（六）问问题重点

辅导师可以询问以下问题：

如果产生负面观点和想法，怎么修正？怎么关怀？怎么自救？

方案 69　家庭文化

（一）学习目标

（1）感受家人对自己的照顾与关爱。

（2）觉察自己与家人之间的相互照顾关系。

（3）觉察自己与家人之间的情感关系。

（二）创作主题：家庭文化

（三）创作材料

个人：四开图画纸 1 张、铅笔 1 支、毛笔 1 支、双面胶 1 小段、12 色油画棒 1 盒、12 色水彩颜料 1 盒、小水桶 1 个、抹布 1 条。

团体（2～8 人 1 组）：两人共享 12 色油画棒 1 盒、12 色水彩颜料 1 盒；全组共享小水桶 1 个、抹布 1 条。

（四）创作步骤

（1）将四开图画纸折成四宫格。

（2）按照下列主题顺序进行创作。

第一格 家庭价值观	第二格 教养方式
第四格 手足关系	第三格 家人关系

（3）创作的方法由辅导对象自己决定，可以自由创作。

（4）用油画棒画线条并涂色，必须把所绘对象涂满。

（5）将背景用水彩颜料涂满。

（6）画好后编成一个故事，说给辅导师听（团体辅导则说给小伙伴听）。

（五）辅导师听故事重点

（1）判断辅导对象家庭的价值观是否正确。

（2）判断辅导对象父母的教养方式是否正确。

（3）判断辅导对象家庭的价值观对家人关系、手足关系是否产生了负面影响。

（六）问问题重点

辅导师可以询问以下问题：

（1）家庭价值观、教养方式对你个人的影响是正向的还是负向的？

（2）家庭价值观对你的人生会产生影响吗？理由是什么？

（3）家庭价值观对你的影响如果是负向的，怎么修正？

（4）家庭价值观对你的影响如果是正向的，怎么继续保持？

★ 有个小女孩不喜欢上学,但妈妈要上班,所以每天不得不把她带到幼儿园。有一天午休时,不小心尿床了,于是遭到了老师的责骂,这个小女孩后来都不敢午睡了。上了小学后,有一次她作业没做完被老师惩罚,甚至被禁止参加乐团活动,这让她觉得身心好疲惫,也很难过。到上初中的时候,她的成绩不够好,赶不上学习进度,还被同学误会,说她跟老师告状,于是被某些同学关在小房间里欺凌,直到毕业后,她才远离这些情况。还有就是,整个求学过程一直都是团体生活,她由于不会打理自己的事务常被同学耻笑。

方案70　生命有多长

（一）学习目标

（1）亲近自然并尊重生命。

（2）关怀与尊重生活环境中的他人。

（3）关心生活环境。

（二）创作主题：生命有多长

（三）创作材料

个人：四开图画纸1张、铅笔1支、毛笔1支、双面胶1小段、12色油画棒1盒、12色水彩颜料1盒、小水桶1个、抹布1条。

团体（2～8人1组）：两人共享12色油画棒1盒、12色水彩颜料1盒；全组共享小水桶1个、抹布1条。

（四）创作步骤

（1）将四开图画纸折成六宫格。

（2）按照下列主题顺序进行创作。

第一格 生活环境污染图（如空气污染、河川及大地污染、森林滥垦等）	第二格 污染源头	第三格 污染对生活环境的影响（如对身体、空气、地球等的影响）
第六格 解决之道在实践后的可能结果	第五格 解决之道（从个人、教育、政策等角度进行说明）	第四格 污染对生态的影响（如对食物链、动物、空气等的影响）

（3）创作的方法由辅导对象自己决定，可以自由创作。

（4）用油画棒画线条并涂色，必须把所绘对象涂满。

（5）将背景用水彩颜料涂满。

（6）画好后编成一个故事，说给辅导师听（团体辅导则说给小伙伴听）。

（五）辅导师听故事重点

（1）观察辅导对象对生活环境中的污染、污染源头、污染对人类及自然的影响等的理解程度。

（2）判断辅导对象是否明白解决之道。

（六）问问题重点

辅导师可以询问以下问题：

（1）生命有限，你如何爱惜自己的生命？

（2）你如何爱护自然，爱护自然界的生命？

方案71 我的成功记录本

（一）学习目标

（1）探索与了解生涯。

（2）学习生涯规划，让自己的人生发展方向更明确。

（3）职业生涯探索，规划未来职业目标与方向，让自己的职业发展更加明确有目标。

（二）创作主题：我的成功记录本

（三）创作材料

个人：四开图画纸1张、铅笔1支、毛笔1支、双面胶1小段、12色油画棒1盒、12色水彩颜料1盒、小水桶1个、抹布1条。

团体（2～8人1组）：两人共享12色油画棒1盒、12色水彩颜料1盒；全组共享小水桶1个、抹布1条。

（四）创作步骤

（1）将四开图画纸折成九宫格。

（2）在四开图画纸上按照下列主题顺序进行创作：中间画一个人（坐姿、站姿或半蹲均可，由辅导对象自己决定）。

（3）外圈标注数字1～8（辅导对象自己决定1～8的顺序、位置），并在1～8的格子里画自己表现最棒的事件。

	一个人	

（4）用文字整理自己表现最棒的事件。

（5）用油画棒画线条并涂色，必须把所绘对象涂满。

（6）将背景用水彩颜料涂满。

（7）画好后编成一个故事，说给辅导师听（团体辅导则说给小伙伴听）。

（五）辅导师听故事重点

探究这些最能干的事件是否是辅导对象的主要超强能力。

（六）问问题重点

辅导师可以询问以下问题：

（1）这些最能干的事件对你当时和现在的影响是正向的还是负向的？

（2）能干事件是否是你主要的超强能力？如果是你要怎么发扬光大？

方案72 梦想完成时

(一)学习目标

(1)进行职业规划与探索,以确认自己的职业目标与方向。

(2)学习职业规划,让自己的职业目标更加明确并且可理解。

(3)增进自己的能力,以作为职业发展的重点。

(二)创作主题:梦想完成时

(三)创作材料

个人:四开图画纸1张、铅笔1支、毛笔1支、双面胶1小段、12色油画棒1盒、12色水彩颜料1盒、小水桶1个、抹布1条。

团体(2~8人1组):两人共享12色油画棒1盒、12色水彩颜料1盒;全组共享小水桶1个、抹布1条。

(四)创作步骤

(1)将四开图画纸折成九宫格。

(2)中间1格画强壮的自己,其他8格画自己的梦想,方向和方法由辅导对象自己决定。

（3）整理梦想和想从事的职业之间的关系。

（4）用油画棒画线条并涂色，必须把所绘对象涂满。

（5）将背景用水彩颜料涂满。

（6）画好后编成一个故事，说给辅导师听（团体辅导则说给小伙伴听）。

（五）辅导师听故事重点

判断辅导对象的梦想和职业规划的关系是否相符合。

（六）问问题重点

辅导师可以询问以下问题：

（1）梦想是怎么形成的？梦想能否实现？

（2）梦想与职业的关系如何？怎么实践？

（3）如果遇到阻力怎么面对？怎么处理问题？要怎么达成自己的职业规划？

后　　记

　　绘画疗育是一种通过绘画创作进行的心理疗育方法，在欧美先进国家已被广泛用于教育、家庭、心理卫生教育中，其对帮助孩子摆脱心理困境、解决心理问题有显著的治疗效果。所以孩子的培优工作中必须与"融入学校课程""辅导师专业成长""家庭参与""学校支持"的四轨共同发展进行，其中又以"融入学校课程"为主轴，强调心理健康辅导应该成为生活、学习的一部分。

　　由于绘画疗育专业结合了艺术与心理两大领域，因此它逐渐发展出两大学派：一个学派利用艺术创作进行心理疗育，此学派认为艺术作品是从潜意识流露出来的象征性符号，必须再通过语言的诠释与探讨，才会产生疗育的效果。另一个学派的观点是：艺术"创作的过程就是治疗"，因为当孩子专注于创作时，其生理、心理都会产生变化。生理的变化包括血压、脉搏、脑波，孩子的肌肉也能得到放松；心理的变化是孩子的情绪会得到舒缓。孩子得以享受超越时空的自由，身心同时都得到了统合整理。在这样的过程中，语言的诠释与探讨就不那么重要了。因此，此派学者认为创作的过程就是在疗育，甚至创作与疗育可以同时完成（Rubin，1984）。

　　常有家长懊恼地问："我跟孩子说话，他的回答总是三个字以内，'嗯''哦''不知道'。他到底怎么了？都不跟我沟通，问啥也不理会。"

　　亲子关系之间最大的问题是爸妈缺乏认真的倾听，而孩

子对爸妈的响应也越来越少，甚至响应时都很抗拒，或者干脆敷衍。到了青春期，孩子会抵抗父母，然后亲子关系更会降到冰点，这种状况往往是日积月累的结果。如果想和孩子有良好的亲子关系，可以试着从认真倾听开始。相较于父母权威、敷衍、给予忠告的沟通方式，有效倾听是以互相尊重为前提的，这不代表我们接纳孩子的不良行为，而是我们接纳孩子的情绪与感受。事实上，我们在教养孩子时也经常无意识地在复制过去的经验，我们的父母、老师当时是如何教养我们的，如今我们在教养孩子时也很可能会复制下来。

另外也有学生这么问："老师，我画好了！现在你是不是要开始分析我的画，你从我的画中看出什么问题了吗？"对艺术疗育一知半解的人，往往也会问辅导师这样的问题，以为凭一幅画就能看穿孩子的心事，或者以为辅导师只要一看到作品就会立刻对创作者进行心理分析。事实上，这是对艺术疗育最大的误解。真正专业的辅导师绝不卖弄自己解读分析的能力，相反，他们更懂得等待，等待孩子酝酿面对自己的勇气，等待一个脆弱的心灵逐渐成熟，再耐心等待最后终于突破的一刻来临。这过程，犹如细心保护一只为了终能破茧而出翩然飞舞而苦苦挣扎的彩蝶；在这个过程中，艺术辅导师除了需要艺术创作与心理疗育的专业知识外，更需要的是爱与尊重，这才是艺术疗育的本质（童玉娟，2005；吕素贞，2010）。

记得有一个 8 岁女孩创作了一幅画，画的主题是探险。孩子画了一个公主，一路往森林里探险，遇到了可怕的龙、咬人的鳄鱼、攻击人的狮子，森林没有原本的青绿朝气，画里是一片漆黑。孩子是这样讲述的："一个公主到森林里寻

宝，森林好可怕都黑黑的，一路上遇到好多危险：有追着公主想要吃掉她的龙、要咬人的鳄鱼，还有好大好凶的狮子，公主就一路一直跑、一直逃，所以最后太害怕，忘记要去寻宝了。"

我问孩子："那我们可以让太阳照进森林里吗？"孩子回答："不能，森林里树太多了，太阳照不进来。"我试着再问："你可不可以把太阳放大，尽可能地画大看看？"孩子拿起笔尝试，当她把阳光放大时，开始慌张，哭泣着说："我总是一个人在家，没有人陪，妈妈回来我也不敢跟她说话，因为她会生气骂我，打我。"当她向我描述这经验之后，我给她提建议："那么你可不可以把森林里的树砍掉一些呢？"孩子回答说："我试试看。"小女孩一再尝试着画好景象，却总是失败，孩子越画越焦急，因为画里的妈妈就像龙、鳄鱼、狮子一样总是打骂责怪着自己，孩子的心里一片黑暗，觉得没有人来救她。

在这种情况下，绘画疗育在辅导工作中就能发挥作用：艺术活动有助于孩子与辅导师建立良好关系；孩子专注于创作可减轻压力，情绪也能得到缓解；作品可以成为另一种语言，不论孩子是否愿意做口语的表达；孩子还有机会借艺术活动过程对自己做检视。作品可以是孩子的心路历程、行为改变与成长的脚印与轨迹；可以提升孩子在情绪风暴期的生活质量；关系建立后，孩子通过作品分享可与辅导师做有意义的互动与深层次的沟通。辅导师亦可通过与孩子的共同创作来增进情感联系，在互相支持中产生力量。

辅导师们要主动去想孩子行为背后的原因，看懂孩子需要协助的地方，切勿将孩子的行为解读成"跟我作对"或者

是"孩子的先天气质",错失了协助孩子的时机。孩子所谓的失控行为、退缩行为只是在反复地告诉大人他有多痛苦,而不是在跟大人作对,也不是什么个人特质。我们要用聆听与尊重启蒙孩子,要让聆听与尊重成为孩子成长的帮手。

在进行绘画艺术疗育时,有以下几点需要注意。

(1)孩子拒绝动手创作。并非每个孩子在一开始都愿意动手创作,有的孩子会拒绝创作。不管孩子拒绝的理由是什么,辅导师都要先尊重孩子的意愿,甚至很多时候,我们要有意提供给孩子练习说"不"的机会。心理辅导过程中要传达给孩子的讯息是:"孩子,不管你怎么了,你仍然有选择的权利,并非从此任人摆布。"这是在为往后的心理复健奠定重要的基础。但是有时候大人的反应——仍沉湎于追究责任所引发的强烈情绪当中,会使孩子产生极度不安全的感觉与自我怀疑,此刻孩子最需要的是全然的接纳、一再的保证与足够的时间来缓和情绪。重新建立孩子的安全感,才是心理辅导的首要工作。

(2)鼓励孩子开始画画。如果孩子不肯下笔,但能够以口语互动时,辅导师也可扮演孩子的工具,供孩子使用。辅导师可以在与孩子共同翻阅旧杂志时问孩子:"你喜欢哪一张图片?我帮你剪下来。"剪下来之后,拿出图画纸,问孩子:"你喜欢把这张图片贴在图画纸上的什么地方?我帮你贴。"贴好之后再问:"你看这图片旁边的空白地方会有什么东西呢?你说我帮你画。"慢慢地,图画纸上会越来越丰富,除了图片外,还增加了许多由图片延伸出来的景、物。之后再问孩子:"这张画里好像有一个故事,你说说看,我帮你写。"

如此一来，孩子即使没有动手，也会不自觉地慢慢走进图画的世界里。而孩子如果不是双手无法动弹的话，辅导师还可以更进一步"不小心"画错孩子的指令，或"听不懂"孩子的要求，那时，孩子便忍不住想自己动手画画了。只要是真正关心孩子，愿意用心去了解孩子的个性、兴趣和习惯的人，都有能力去掌握引导的要领与契机。另外，有时通过团体的力量更能激起孩子的创作欲望，让几个孩子在一起创作可以增进彼此学习的机会，尤其在不同的创作方式、互动与分享当中，孩子感觉不孤单，并且能学习从不同的角度看待事情，可以有更宽广的视野，提高容忍挫折的能力，这种团体治疗的效果有时是个别艺术疗育所达不到的（童玉娟，2005；吕素贞，2010）。

（3）鼓励孩子画了之后说出来。当孩子已经愿意动手创作，但对于完成的作品不愿说任何话时，我们也不要去勉强。切记：创作本身就有治疗的效果，孩子肯动手才是重点，任何对作品的批评、分析、解读，或过度的赞美与追问，都会让孩子因感觉受到了威胁而退缩，甚至放弃。经常可以听见父母这样的反应："整天就是画这些怪兽，不能画点别的吗？""哎！蝴蝶怎么画得比狗还大？"在《小王子》这本书中，作者小时候不也是因为大人们总是无法分辨一只蟒蛇和一顶帽子而放弃了画画吗？如果大人们能问孩子："要不要说说看你画的是什么？"孩子的感受就会不同，再加上以"我"为开头的说法："我看到你用了好多的红色""我喜欢这朵小小的花""我觉得这幅画里好像有一个故事"等，更能鼓励孩子开口。当孩子开口谈他的画时，我们就要用心倾听，可以使用同理心的技巧，并且尽量以"开放式"的询问技巧与他

互动，例如，"这幅画给你什么感觉？"会比"这幅画让你害怕对不对？"更恰当，因为当孩子只能回答"对"或"不对"时，谈话便趋向封闭，无法开展。何况这样的问话容易导入大人们预设的方向，有时并非孩子真实的感受。

（4）辅导师扮演的角色。在为孩子做辅导陪伴时，辅导师则在为孩子创造出最适于疗伤止痛的时空，多半时候也是把自己化成这安全环境中的一环，静静守候，只有在必要时，才会把需要传达的讯息透过隐喻故事编进孩子的画画世界里。通常艺术疗育辅导师会把孩子看作艺术家，他们会全然地接纳与陪伴一颗受伤的心灵，为其神奇的、令人敬畏的自愈能力来做见证。所以，艺术疗育辅导师是用画画陪伴孩子，用画画进入孩子的心灵世界，陪伴他，支持他，同理他，与孩子一起成长，是陪伴孩子疗伤止痛的人。

父母及老师心里放不下的牵挂永远是孩子，他们可能会为孩子的人际关系、课业成绩、未来发展等感到担心。成功不是打败别人，而是超越自己；毅力、自信、正向动机是实现自我的关键能力。努力，有毅力坚持练习，可以帮助孩子拥有无限的学习与成长潜力。放轻松一点，和你的孩子一起迎接这本书将给他带来的改变吧。

参考文献

[1] 童玉娟．四位幼儿日记画情绪现象之探讨．台北：中国文化大学，2005．

[2] 金善贤．读懂孩子的心理画：走进孩子内心的绘画育儿法．金美玲，译．北京：机械工业出版社，2016．

[3] 廖凤池，王文秀，田秀兰．儿童辅导原理．台北：心理出版社，1998．

[4] 陆雅青．艺术治疗：绘画诠释——从美术进入孩子的心灵世界．台北：心理出版社，2005．

[5] KRAMER E．儿童艺术治疗．江学滢，译．台北：心理出版社，2004．

[6] 苏建文，林翠湄，黄俊豪，等．发展心理学．台北：学富出版社，2002．

[7] 侯祯塘．艺术治疗及其在特殊儿童辅导之应用．屏师特教期刊，1999（7）：12-14．

[8] 吕素贞．超越语言的力量：艺术治疗在安宁病房的故事．台北：张老师文化，2005．

[9] Rubin J A.Child Art Therapy.New York:Van Nostrand Reinhold,1984.